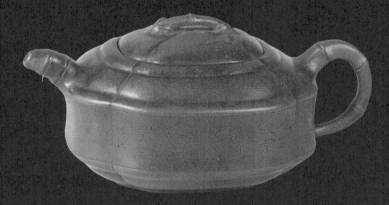

趙松亭・竹節柿形壺

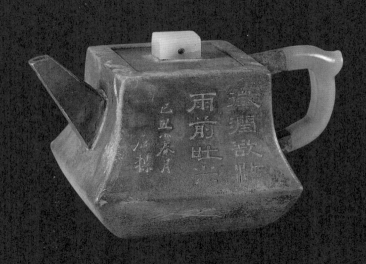

楊彭年、朱石梅．紫砂胎包錫嵌玉壺

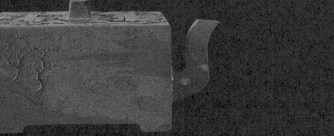

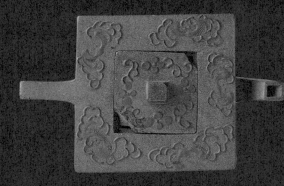

外方內清明茗兕尔衛吾曼生

陳曼生・雲蝠方壺

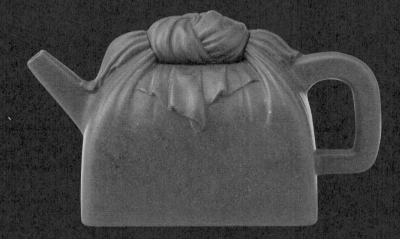

時大彬・寶諳壺

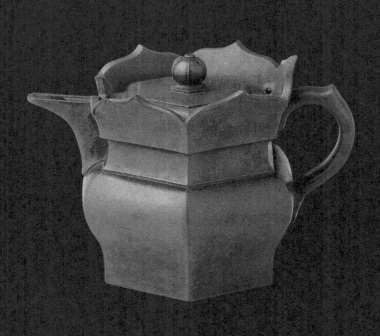

時大彬・僧帽壺

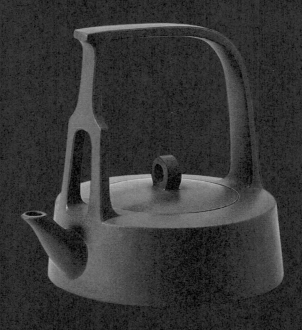

顧景舟·鷓鴣壺

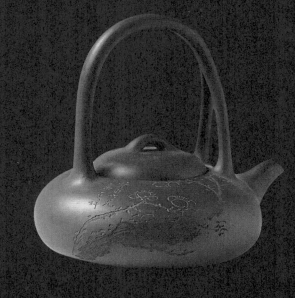

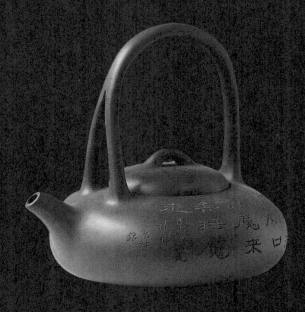

張熊 · 提梁壺

A Brief History
of
Purple Clay Teapot

紫砂小史

陳傳席————

著

目錄

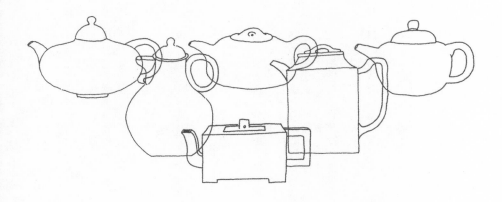

不久前，我在台灣出版了《中西文化的衝突》一書，大陸版去掉一些內容，改為《鶴與鷹——中西文化的碰撞》，裏面談到中國是文化的中國，處處是文化。那麼，有人問，西方國家不是嗎？我先不作籠統的回答，具體地對比一下：中國的園林、大門有對聯，而且裏外左右前後都有，連石頭上也刻著有深刻哲理的詩文。很多寺廟道觀內的對聯甚至可以集成一本書。進去光看對聯，就是一種很高的享受，能增長很多知識，這些是西方國家沒有的。中國的名山裏，也到處是題詩題句，這些詩文、哲文，給人美的享受和人生的啟示。而歐美的名山，除了自然風光之外，很少有人文的痕跡。

再如扇子，現在人們有了電扇，有了空調，扇子不大用了，但中國的扇子還是別有用途。有人收藏扇子，一百把、三百把、一千把，稱百扇齋、千扇齋，不是用它來扇風，而是

扇子上有詩文書畫，扇子本身也是藝術品。藝術品是驅熱的工具，驅熱的工具是藝術品——這是西方國家沒有的。這方面還可以舉出無數例子。

就說紫砂壺。壺的作用是盛水，用於喝水，但中國的紫砂壺作為藝術品，首先是用來「品」，品壺。本書首先立有「品壺六要」，好的壺有形，更重要的是有「神韻」。壺的形態、色澤裏都有學問，甚至內含中國的哲學。壺上有畫，有詩文，有書法、印章，一把壺就是一個最小型的博物館。所以很多人藏壺幾十把，幾百把，不是用於喝茶，而是用於品賞。朋友來了，把藏壺拿出來一起品賞，那文化的感受、精神的感受，非同一般。飲茶是一種享受，品壺是另外一種享受。據說，上海畫家唐雲在世時，人稱「壺癡」。江蘇畫家亞明，人稱「壺公」。唐雲有一次從上海到江蘇的亞明家裏看壺，一把清代的

壺，看得如癡如醉。回上海後，唐雲寢食不安，又乘車趕回亞明家裏，還要看那把壺，看了一天。再回上海後，相思之苦仍然未消，又去亞明家看壺。亞明只好把壺送給他了，兩人成為終生的朋友。

其實壺中的學問，不僅是美，還有歷史。明代的紫砂壺為什麼忽然流行起來了，泥土可與黃金爭價？因為明代皇家規定，商人不得用金用銀。金銀不能用，人們便把泥土做得比黃金還要貴。為什麼英國、荷蘭的宜興紫砂壺多，而且他們的咖啡壺也仿宜興紫砂壺式？因為荷蘭、英國曾建立過海上霸權，他們從宜興買去的壺多。這裏面就有世界史的知識。

宜興地下的紫砂泥，如果有管理性地開採，可以長久使用，紫砂藝術也不會衰落。然而很長一段時間裏這裏缺少好的管理，礦山被亂開亂採，所存紫泥，快要開採殆盡，以後怎麼辦？「百無一用是書生」，我們只能著之於書，呼籲而已。

我在再版自序中也說：「余作此書，亦閒吟也。」其實，「閒吟」中也有豐富的內涵。

編輯說，根據你現在的情緒，如果有新詩，還可寫在新序中。我前時在華山寫生，看到華山的人工建築破壞了自然美景，大為感歎，由此又聯想到很多，於是寫下《遊華山偶題》一首：

遙望西峰一瀉深，
又攜畫筆過叢林。
誰知半生漂遊客，
天下興衰總在心。

中國的紫砂藝術在世界上是獨樹一幟的，它的興衰，也總在我的心中。

二○二○年二月十二日
於中國人民大學

自序（二）

唐杜荀鶴詩云：「寧為宇宙閒吟客，怕作乾坤竊祿人。」

余作此書，亦閒吟也。

又，余自海外歸來，感慨身世，亦賦一詩曰：

少年跡跡半天涯，
雲裏歸來萬緒紛。
心事平生無一遂，
唯留筆墨付來人。

二○一五年

於中國人民大學

人無癖，不可與交

在昔張宗子云：「人無癖，不可與交，以其無深情也。」心齋亦云：「花不可以無蝶，山不可以無泉，石不可以無苔，水不可以無藻，喬木不可以無藤蘿，人不可以無癖者，大抵愛一物而不能自已；為得一物而至傾家蕩產；為護一物，乃至投之以生命。愛物尚如此，況愛人乎？愛人尚如此，況愛國乎？待友尚如此，況待友乎？然其能如此者，皆因深情所至也。

好事者癖。余癖壺，則著之於書。願覽者亦癖之，則神與萬物交，智與百工通，終生樂之，則亦樂之終生也。

又，晉王濟有馬癖，和嶠有錢癖，而杜預獨有《左傳》癖。若壺癖者，非僅玩物也。吾國文化之一斑皆集於一壺，故其癖者，非同博弈用心也，《周書》論士，方之梓材，蓋貴器用而兼文采」（《文心雕龍》），洽聞之士，倘得留心斯道，覽華食實，極睇參差；復振葉以尋根，觀瀾而溯源。則君子多識之訓，可以得也。

凡余之友，皆有癖，或畫癖，或書法癖，或古硯癖，或集郵癖，或藏書癖、茶癖、竹癖、花癖、山水癖，或陶瓷癖、石癖、玉癖，或古錢癖、古器癖……數年前，一友獨癖紫砂，屢屢出示所藏壺，余始視之，不以為然；久之，則喜焉；今亦癖之也。

余友癖之，進而動手製之，今已名動海內外，其壺又為

大火焚家後重書於睢寧夏穎秋菊樓

一九九五年

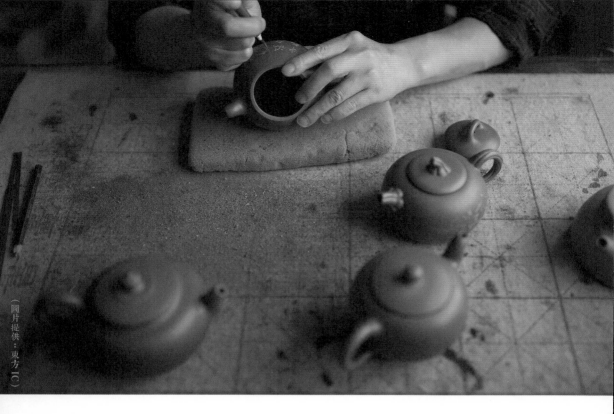

（圖片提供：東方 IC）

緒論
中國人和紫砂壺

藝術是人生的支柱之一。人生不能缺少藝術。人的文化層次不同，所需要的藝術層次也不同；人的習性和興趣不同，所需要的藝術門類也不同；人的經濟狀況和所處環境不同，所需要的藝術形式也不同。因而，便產生了各種層次、各種門類和各種形式的藝術。

在中國各種類的藝術中，陶瓷藝術在世界上影響最大。中國的絲綢雖然十分出名，致使西方國家從古至今不停地來中國進行絲綢貿易，但也只以「絲綢」命名「絲綢之路」，卻未嘗以之名中國。西人以「China」稱中國，「china」即陶瓷也。可見中國之陶瓷藝術在世界上的顯要地位。

「陶瓷」由陶和瓷組成，陶和瓷在藝術上固屬於同一門類，卻有著根本的不同。不僅其製成的原料有別，焙燒的溫度也不同。瓷器產地以江西的景德鎮最有名，被稱為「瓷都」；陶器

5

產地以江蘇的宜興最有名，被稱為「陶都」。

陶都中，諸陶文化各顯風姿，紫砂陶又可謂陶文化之極。這是因為紫砂陶顯示出的文化層次較高，它不僅是文人雅愛之物，也是文人參與製造之物。其審美觀始終受文人的思想影響，折射出中國豐富的傳統文化內涵。

紫砂壺除開陶瓷本身的藝術性之外，還集繪畫、詩文、書法、印章、雕塑等於一身。

家有紫砂壺，不但實用，可以當作藝術品陳列欣賞，還可以顯示其擁有者的文化素養。所謂豔花贈美人，良劍贈英雄，精壺贈文士。當然，有精壺的人不一定全都是文士，但可以說其家有文化氣氛。

中國文人歷來不屑於物質財富的炫耀，而注重文化藝術的裝點，否則便會被人譏為「富家俗兒」。稍有財力的家庭總要佈置一些藝術品在客廳裏、書房裏、臥室裏，或掛字畫，或擺古琴，或放置紫砂壺等。持一把精妙的紫砂壺，欣賞其高雅的神韻、優美的形態，以及壺上書法名句等等，人的情思會被帶入荒遠的時代或崇高的境界，情趣也就大不相同了。

當然紫砂壺也有高下之分，有一些壺雖然並不惡，但形俗或無神，無文雅之意而有庸俗之氣，置之無益。故一把紫砂壺中，大有學問於其間。紫砂壺集多門藝術於一身，所涵蓋的中國傳統文化內容甚多，如能真正地、全面地欣賞紫砂壺，增加的知識非止一端。

實際上，關於藝術的相當一部分學問都含在欣賞之中，只有真正學會如何欣賞，才能真正地理解某一藝術。在欣賞中知道其美之所在以及本質、價值、意義；知道其濫觴、發展、變化等歷史沿革；知道其作者的思想、經歷和社會意識對他產生的影響（這是作者造壺的風格基礎）；知道其文化內涵、產生的地理環境，以及當時的社會政治狀況、思潮乃至於國內外的貿易狀況；知道它與其他藝術的聯繫及互相影響等。

俗話說「一花一天堂」，我們可以從一把壺中見到整個大千世界。紫砂壺不過是一團泥，然而，我們卻可以從中看到很多它自身之外的東西。

清代出口的景德鎮瓷盤

圖為清乾隆年間江西景德鎮應英國訂單要求製作並出口的蘇格蘭士兵圖像盤，現藏於大英博物館。中國的瓷器輸出始於隋唐，近到朝鮮、日本，遠至印度、波斯灣。宋朝廷乾脆於泉州等地設港，大宗外銷瓷器。而紫砂壺則於康熙年間間始行銷國外，乾隆期大盛。

英國產瓷杯

約一七五五年於英國生產的這一瓷杯不但造型上借鑒了中國茶器的傳統樣式，還描繪了古代中國男女的別致休閒生活，說明當時的歐洲人對東方情調充滿好奇。瓷杯現藏於大英博物館。

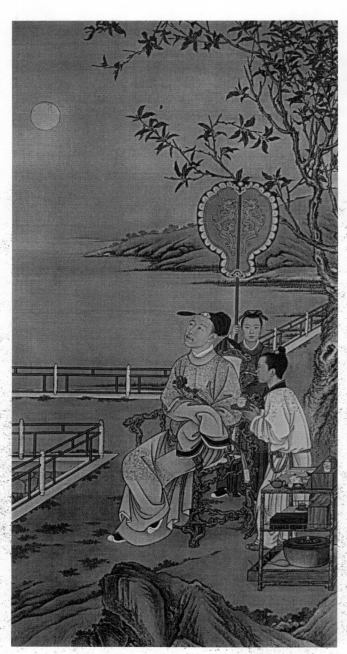

清・郎世寧《弘曆中秋賞月行樂圖》

故宮博物院藏

一七一五年作為天主教耶穌會修道士來中國傳教的意大利人郎世寧，入清宮從事繪畫五十多年，親筆記下了年輕的乾隆帝中秋賞月的情景。畫中斑竹茶具最上層有茶葉罐、宜興茶壺、青花蓋碗、黑漆茶盤等，下兩層則有炭匣、茶罐、泉罐。可以印證清代紫砂壺業發達，從平民、皇族到外國人莫不喜愛。

陶都宜興

位於江蘇省宜興市丁蜀鎮的中國紫砂博物館，是對宜興悠久陶文化的認證與紀念。館內藏品近萬件，常年展示二千餘件（套）。（圖片提供／東方IC）

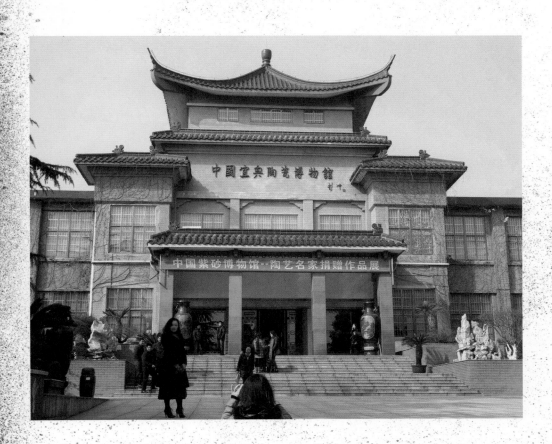

第一章

品壺六要

欣賞紫砂壺，首先要有標準。中國的

書法、繪畫，乃至棋、琴，皆早有品

評的標準，唯紫砂壺，至今尚無。筆

者不敏，綜採古今，立此「品壺六要」，

以為標準：

①神韻，②形態，③色澤，④意趣，

⑤文心，⑥適用。

謹將「六要」略加闡釋如下：

一 神韻

「六要」中第一條，也是最重要的一條，即是神韻。

凡壺皆有形，然未必皆有神韻。神者，精神生動；韻者，

風姿儀致。二者皆可感受而不可具體陳述。凡有神韻之壺，皆

富有鮮明的個性與生命的活動感，而凡無神韻者，皆是死壺，

不過是用泥土捏製出的用具，不能算作藝術品。有時在外形上

其大小、高矮、曲直、轉折，區別無幾，唯在韻律、節奏組合

上略有著意，但壺的高雅、粗俗，便立即區別開來，而作壺者

的修養、思想、靈氣等特質也就不覺地顯示出來了。所以，作

壺者仿名品之形易，得其神韻難。凡壺所顯示之神、所流露之

韻，如古樸、玲瓏、秀澈、疏剛、清爽、天真、雅淡、宏偉、

簡潔、明快、高昂、渾樸、輕素、柔潤、挺拔等等，皆可脫

俗，生氣勃勃。

有神韻之壺，家中置之一把，則生意盎然。反之，俗壺滿

室，豈不是如廢泥污垢一般。

12

二　形態

壺之神韻，要在形態中流露出，這叫「棲形感類」。神寓棲於形中，寄物而通，使人自然感受出來。有形的壺未必有神，而無形則根本神無所依附。神須在形中求，韻須在態中見。形者，比如點、線、面，大小、高矮、厚薄、方圓，曲直轉折，差之毫厘，則謬以千里。

形和態又有別，形有「三形」：筋紋、幾何、自然。圖二是標準的筋紋形。所謂「筋紋」，即猶如植物葉中之筋紋。在壺壁面有類似折痕並有外貼附而出。有的花瓣形壺也類似筋紋形，且隆出部分不是折棱隆起，隆起部分有圓渾感，應視為筋紋與自然結合之壺。圖1.2是幾何形，所謂「幾何形」，即以幾何之形為造型，如正方形、長方形、菱形、球形、橢圓形、圓柱形或其他幾何形狀。圖1.3、圖1.4是自然形，即完全以自然界中的物形如梅幹、南瓜、梨等花果樹木或飛禽走獸

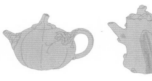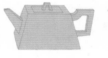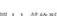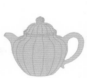

圖1.5 三平　　圖1.4 自然形　　圖1.3 自然形　　圖1.2 幾何形　　圖1.1 筋紋形

為形狀。但也還有一部分壺只有一點似自然界中的某物，如菊蕾壺，似菊蕾又不全似，這一類壺可稱為「類自然形」。

態也有「三態」，曰：靜態、動態、平態。而「三態」又具三美，曰：靜美、動美、平淡美。當然，有的或是靜中有動，有的或是動中有靜、動靜兼備。

形態中又有柔感、剛感、剛柔兼濟感。其間又分圓中寓方、方中寓圓、方圓互濟。或端立穩固，或挺拔清剛，或英姿颯爽，由這些可以看出「態」的一半乃屬神韻，但又小有差別。正如佳人，作態而生韻。所以形態可以說是神韻之體。

「三形」、「三態」外，尚有「三平」，即壺把和壺嘴的最上端與壺口相平（圖1.5）。「三平」是壺的一般原則，而不是絕對原則。「三平」處置易見均衡美，然亦可變而取奇突之美。只是欲突破「三平」，仍須以「三平」為基礎。

又，「實形」之外，更有「虛形」，如壺把內（把與壺體之間）所形成之空間，提梁與蓋之間所形成之空間；至於三彎形的壺嘴則自佔一空間。

這些空間叫「布白」，如繪畫中的「計白當黑」，在壺藝上稱為「計虛當實」。這個「空間」自有形，也是壺體的一部分，對壺的美觀和雅俗影響頗大。壺把處理，或方彎，或圓彎，或橢圓彎，或角形彎，除實形以外，還須考慮怎樣得到一個美而適當的虛形（空間），並使之與嘴、體和諧均衡。虛形與實形同等重要，賞之者和造之者皆不可掉以輕心。

三 色澤

壺之色澤，亦必須講究，宜興諸山產泥，其色有紫、黃、朱紅、烏、白、綠、棕等，若調和加工，其色愈多。各色之中又有深淺光暗之別，

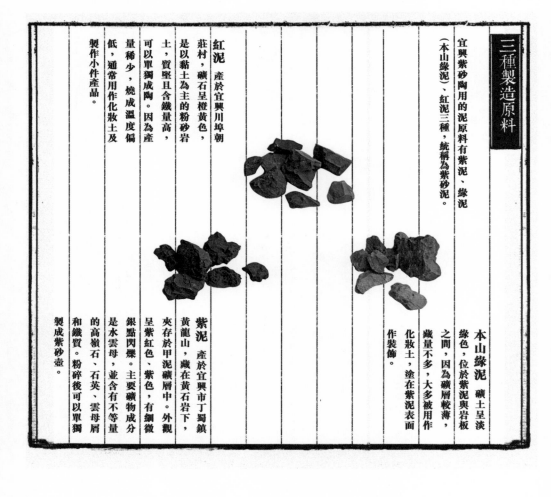

三種製造原料

宜興紫砂陶用的泥原料有紫泥、綠泥（本山綠泥）、紅泥三種，統稱為紫砂泥。

本山綠泥 礦土呈淡綠色，位於紫泥與岩板之間，因為礦層較薄，藏量不多，大多被用作化妝土，塗在紫泥表面作裝飾。

紅泥 產於宜興川埠朝莊村，礦石呈橙黃色，是以黏土為主的粉砂岩土，質堅且含鐵量高，可以單獨成陶。因為產量稀少，燒成溫度偏低，通常用作化妝土及製作小件產品。

紫泥 產於宜興市丁蜀鎮黃龍山，藏在黃石岩下，夾存於甲泥礦層中。外觀呈紫紅色、紫色，有細微銀點閃爍。主要礦物成分是水雲母，並含有不等量的高嶺石、石英、雲母屑和鐵質。粉碎後可以單獨製成紫砂壺。

14

或單獨使用，或混合使用，務使其色不豔不俗，
而得見其沉著古雅、樸素自然、清新冷雋、明秀
柔和，使人覽之舒目悅心。若其色火而豔、昏而
俗、花而俏，覽者一見則精神不寧；或刺目、或
煩心、或不舒爽，則非雅玩之色。

清人吳梅鼎作《陽羨茗壺賦》，其論紫砂壺
之色澤說：

若夫泥色之變，乍陰乍陽，忽葡萄而紺紫，倏橘
柚而蒼黃；搖嫩綠於新桐，曉滴琅玕之翠；積流黃於
葵露，暗飄金粟之香。或黃白堆沙，結哀梨兮可啖；
或青堅在骨，塗髤汁兮生光。彼瑰琦之窯變，匪一色
之可名。如鐵如石，胡玉胡金。備五文於一器，具百
美於三停。遠而望之，黝若鐘鼎陳明廷；追而察之，
燦若琬琰浮精英。豈隨珠之與趙璧，可以比異而稱珍
者哉？

吳梅鼎對紫砂壺之色澤的描寫，可謂真切而
不失其實。

文人吳梅鼎
一六三一—一七○○

江蘇宜興人，生於明崇禎四
年，卒於清康熙三十九年。擅
長詩詞書畫，所著《陽羨茗壺
賦》，據說是最早的以詩賦讚
美紫砂茗壺的經典文獻。經他
賞鑒過的名壺也不在少數。

四　意趣

由主觀情意而見於物，物奇則生趣，趣又見
意。壺者，其體原非實有，形態由感生。然壺之
成，又能見作者的思想意趣。如壺之小薄者，以
見玲瓏之趣；厚重者，以見古樸之趣；清剛者，
以見爽利之趣；至於精妙之壺，見之則能生美好
之聯想或高雅之趣。

又如壺之作竹、梅狀，以見其高風亮節、孤
高不群之意趣；若作東陵式（俗稱南瓜式），以
見其高尚之意；作八卦太極式，以見哲理；或作
周鼎漢鐘，以見古雅之趣；又或作禽鳥蟲蛙，以
見可愛；若作瓜果樹瘻，則以見可喜等，這些都
是壺體形式有差異而其趣味也會不同的例子。

壺之趣出於人之意，作者有思想、有修養，
方可完美呈現；而覽者亦需有思想、有修養，方
能領略。

従礦層中開採出生泥

露天攤曬泥料，令其風化

待其鬆散成顆粒後，用機器粉碎，研細

將泥粉按粗細不同分篩，加水攪拌

將攪拌後的一塊塊溼泥做堆放陳腐處理

再將腐泥進行真空煉泥，製成供製坯用的熟泥

製壺工藝全流程

在窯內置入裝飾完成後的乾燥泥坯，點火封窯，出窯

陶刻。在已乾燥的坯件上，以毛筆畫好墨稿，然後用刻刀雕刻，也可以用刻刀直接在乾坯上雕刻

進行成型製作，主要工具有泥凳、木搭子、轉盤、薄木板拍子、竹爿拍子、規車、牆車、鳑鲏刀、尖刀和明針等

五 文心

南朝文學理論批評家劉勰作《文心雕龍》，言為文之用心。夫製壺，賞壺者也是如此。以為文之用心而作壺，此文心之一。壺體上題詩、銘文、作畫、鈐印、刻款，因寄所託，以示作者心境情懷、高雅之意。壺韻之不足，題詩文作書畫以補之，覽者觀之亦有同情。故其詩文書畫，亦見文心。

簡要地說，文人為文之用心，紫砂壺也可以俱備。但如果其文理不通，詩無深義，或書法拙劣，畫意粗俗，非但不增其美，還大傷雅意，故壺之詩文書畫，要麼沒有，有則必須高雅，平庸之輩，不要隨便嘗試。

截蓋　　　　嵌蓋　　　　壓蓋

圖 1.6 壺蓋的種類

六 適用

壺的製作，其初衷唯在追求適用。所謂適用之用，即：進水、泡茶、倒茶、置放、把拿（持握）各項功能均要完備。壺用於泡茶，因此須有口，用於進水、放茶葉。有口即須有蓋（圖1.6），有蓋即須有紐和孔。紐便於持拿，孔用於透氣，否則蓋內產生氣壓，則蓋揭拿不起，茶水亦難倒出。泡茶為了飲用，則須有嘴。壺要能持在手中，因此須有把扣。或無把而代之提梁（圖1.7）亦可，便於提拿。壺不能終日拿在手中，總要置放，所以須有圈足，或以底代足（圖1.8）。而為盛水之便，則壺需有腹。

所以要以適用為基礎，將各構件組合；以匠心使之美，進而重在觀賞。然壺之所以為壺，適用性不可忽視。若壺之嘴低於口，水不滿而溢出；或壺之口進水、進茶不便，或蓋之不牢、不實，皆不適用。又若壺置案不穩，則更不適用。

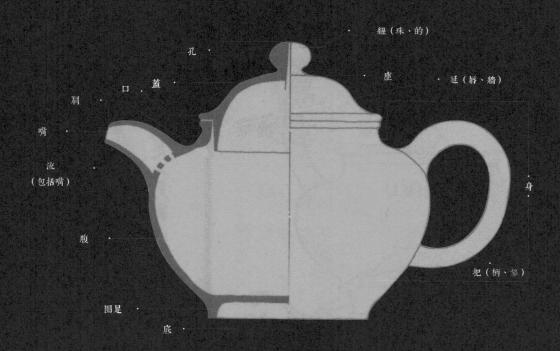

紐（珠、的）

孔

座 延（唇、牆）

蓋

口 肩

嘴

流 身

（包括嘴）

腹

把（柄、鋬）

圈足

底

壺的各部名稱

所以製壺購壺，首先要考慮適用，否則，便不可稱之為壺。

或有人說：「老是考慮適用，則有礙於美的表現，不廢棄適用，不足為藝術。」實際上，適用不但不礙於美的表現，運用得好，反而有助於美的表現。猶如舊體詩的格律，對於思想發揮及文字表達，固然是一種約束，但若熟諳其格律，則更有補於形式美的表現，非但不約束作者，更有助於作者。製壺也是如此，熟練掌握，以適用為基本，然後設置樞機，神居胸臆，敏在慮前，則有助於作者巧思。

以上「六要」是品賞紫砂壺的六個基本要點，也是製造紫砂壺必知的六個基本要點。其中有些內容屬於基本法則，而既稱法則，即是從實踐中總結出的、優秀的、應該遵循的內容，但獨有匠心、特具創造性的人物，也可以破除法則、另立新法。比如「三平法」：壺嘴如不和口相平，則倒茶不便。；壺把如不和口相平，則少平衡感。

加底　　捃底　　釘足

圖 1.8 壺底的種類

圖 1.7 壺之提梁

壺嘴不能低於口，這是必須遵循的。但卻也有人故意將壺把製得高於口，以產生一種奇兀之感，這就突破了「三平法」。但此非易事，壺把提高了，其他部位也須跟著改變，否則便不和諧。又如「三態」、「三形」皆可變化，且可集於一體。但變法的人更須深諳原有之法，才能有助於其變。

部分法則可變，然壺之「神韻」、「形態」、「色澤」、「意趣」、「文心」、「適用」之「六要」不可變。變，只能更合於「六要」；反之，即是退步或破壞。

紫砂壺樣式非常多變，但製作成型的方法，基本分「打身筒」和「鑲身筒」兩種。如圖所示是打身筒成型法的主要步驟，多用於製作圓形類器皿，分上、下兩部分進行塑造。鑲身筒成型法，則比較適用於方形的器皿製品。

2 打泥片

1 打泥條

6 理好身筒

5 打上半身筒

10 搓的

9 做蓋

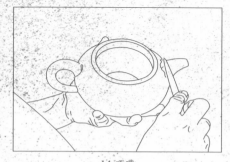
14 啄嘴

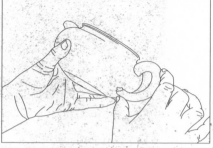
13 裝鋬

20

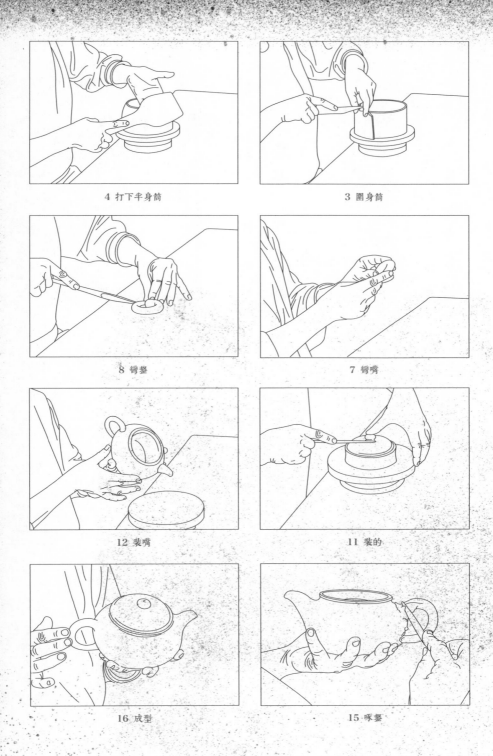

4 打下半身筒　　　　　　　3 围身筒

8 劈鋬　　　　　　　　　7 劈嘴

12 装嘴　　　　　　　11 装的

16 成型　　　　　　　　15 啄鋬

第二章

紫砂壺的文化背景

在欣賞紫砂壺之前，我們必須先了解其文化背景，尤其是「陶都」宜興和飲茶的一些風情。

一 「陶都」宜興

紫砂壺為什麼在宜興興起，其地理和歷史是不能不知的。

宜興地處太湖之濱，位於蘇、浙、皖三省交界處，又居南京、上海、杭州三大城市之間，東鄰太湖，西依滆湖。境內山丘起伏，東氿、西氿等小湖泊鑲嵌其中，湖光山色的風景之美，獨具一格，素以「陶都」聞名天下。「陶都」，意即宜興是陶器之都，可見宜興紫砂陶之崇高地位。宜興還是江蘇最大、中國著名的產茶基地。宜興古稱陽羨，早在唐代，陽羨茶就是貢品，專送皇家飲用。唐代「茶仙」盧仝詩云：「天子須嘗陽羨茶，百草不敢先開花。」宋代蘇東坡晚年在宜興買田置宅，並在詞中寫道：「買田陽羨吾將老，從來只為溪山好。」

宜興的歷史可以上溯到原始社會，眾多的考古發現可以證實，此地在六千年前的新石器時代就有很多窯群，從出土的古陶看，皆屬太湖流域馬家浜文化的早期類型。

宜興最早叫「荊邑」（周初分諸侯，荊邑屬吳），因境內有大川曰荊溪，故又叫「荊溪」，其邑曰荊邑。荊溪因溪上佈滿荊棘而名。

宜興之大，並非每一處皆產紫砂壺。實際上

紫砂壺的重鎮只在丁蜀鎮。丁蜀鎮因有丁山和蜀

山而名，丁山又名鼎山，所以，丁蜀鎮又叫鼎蜀

鎮。蜀山原名獨山，蘇東坡在陽羨時，以其地似

蜀中風光，且《爾雅·釋山》有云：「獨者蜀」，

故改名蜀山。製造紫砂壺，首先需用的材料是

泥，但不是任何地方的泥都能製造紫砂壺。紫砂

壺之所以產在宜興，依靠的就是這兩座山，山中

所產的泥非同一般。

陶泥（圖2.1）乃是宜興陶工在長期實踐中發

現：其他泥的效果總不如丁蜀二山的泥佳，甚至

很多他地之泥根本就不能用。丁山多產黃沙泥，

紫砂泥僅蜀山附近可採。採泥如採礦，要在地層

很深遠處方可掘取，長年累月，總有一天取

完。所以，其泥珍貴且取之非易。泥原料取出之

後，還要進行多次加工：掏碎、磨細、篩選、注

水、攪拌、沉澱、晾曬。

其泥質細者，品質高、價亦高。其泥質粗

紅泥　　　　　紫泥　　　　　綠泥

圖 2.1 不同陶泥的燒成狀態

者，則品質差、價賤。質差的泥只能用於製造

缸、盆等其他用品。至於紫砂壺則需由細泥、上

等泥製成，泥塊由製壺人購至後，還要加以保

養，謂之「養土」。養土也頗麻煩，放置時間太

短或過久皆不佳。

一般人都說紫砂壺盛茶，日久不餿。這自有

其道理所在，但亦非絕對。這樣說主要是因為宜

興紫砂泥透氣不透水之故。

據中國科學院上海硅酸鹽研究所以現代顯

微結構分析研究發現：宜興紫砂陶的礦物組成屬

含鐵的黏土—石英—雲母系。鐵質主要以赤鐵

礦形式存在。主要物相是石英、莫來石和雲母殘

骸，尺寸細小均勻。紫砂陶顯微結構的主要特徵

是團粒結構。這種顯微結構上的特點，在試樣中

形成了雙重氣孔——團粒內的小氣孔和團粒間

的斷續鏈狀氣孔，這是紫砂具有良好透氣性的

主要原因。而且，這些團粒間和團粒內的氣孔彼

此互相貫通，一個套一個，一個通一個，形成網

絡。它不僅透氣，還具有吸收茶香的功能。紫砂壺之所以留香不散，久用後，即使不放茶葉也有茶香，其道理就在於此。（參見孫荊、阮美玲《宜興紫砂壺的顯微結構和客觀性能》）但若說紫砂壺盛茶日久不餿，倒也未必，因為茶水總是新鮮的好。

總之，宜興之所以成為「陶都」，丁山、蜀山附近所產宜於製壺之最佳陶泥，乃是至為關鍵的原因。

二 飲茶風起：從遠古到魏晉

茶壺是用於泡茶、飲茶的，若無飲茶之風，茶壺便難興起，買者不買，賣者也就不賣，製者也就不製了。因之，陶土是製壺的必備原料，而飲茶才是茶壺興起的主要原因。所以，欣賞紫砂壺必須知道中國的飲茶之風。

宜興古窯址分佈

宜興的陶瓷製作已有五千年歷史，張澤鄉境內就有新石器時期的古窯址，現今已發現的古窯址，有一百多處。丁蜀鎮一九四九年以前的紫砂生產主要在潛洛、上袁、蜀山。二十世紀八十年代後擴展到周墅、大浦、太湖沿岸一帶。

好山好水宜興

宜興不但是聞名全國的名壺產地，還坐擁與好壺相配的「好水」（優異的淡水湖泊資源）、「好茶」（江蘇最大產茶基地）和秀美的竹海景觀，可謂天選之地。

據《神農本草》云：「神農嘗百草，日遇七十二毒，得茶而解之。」這個「荼」，就是茶。這樣看來，中國人原始社會時便開始吃茶了。神農得茶的記載，見於清人的著作，出於何處，尚不得知。最早的茶樹叫「檟」，其葉叫「茶」，也叫「茶」。《爾雅·釋木》云：「檟，苦茶」；《詩經·邶風·谷風》有云：「誰謂荼苦，其甘如薺」；《禮記·地官》中有「索荼」、「聚荼」之記載，可見，早在三千多年前的周初就有吃茶的風習。

但那時仍叫「荼」，有的把早採的葉子叫「茶」，晚摘的葉子叫「茗」，也有把茶芽叫茗的。東漢許慎所著《說文解字》中就沒有茶字，而有荼字，記「茗，荼芽也。」又謂之「荼，苦荼也。」南唐舊臣徐鉉降宋後，校注《說文解字》，在「荼」下注說「此即今之茶字。」（中華書局一九八一年版《說文解字》，二十六頁）其實，最早說「茶」就是「茶」的並不是徐鉉，而是唐玄宗李隆基。唐開元

年間（七一三—七四一）李隆基編著了《開元文字音義》，首次將茶正名為茶（圖2.2）。在此之前，皆寫作「荼」。而且，其後不僅凡意為「茶」的「荼」都改寫為「茶」了，連過去寫作「荼」的書籍，重刻時也都改「荼」為「茶」了。

漢代之前，飲茶已成為生活中常事，而且還將茶作為商品在市場上買賣。

魏晉時代，飲茶之習風行，以茶待客成為普遍的形式，很多文獻上皆有記載。三國時，吳國皇帝孫皓還叫不喜飲酒的儒士韋昭在宴飲時以茶代酒。《晉書》卷九十八記桓溫在宴席上以茶果待賓客，被視為儉，可見茶在當時十分普及。但茶能上宴席，亦可見其地位。《南齊書·武帝紀》中記武帝詔以茶飯、酒脯等為祭，「天下貴賤，咸同此制」。

三　大唐與茶

飲茶之風，在唐代尤盛。其代表人物即是陸羽。賣茶之家，常塑陸羽之像置爐灶間，作茶聖或茶神祀之。現可見陸羽《茶

圖 2.2　綠茶葉子

綠茶是中國最早生產、最古老的茶類，也是佔主要地位的茶類。（圖片提供／東方 IC）

《神農本草》

中國現存較早的藥物學文獻。為秦漢人士借「神農」之名所作，因歷代人士的整理和轉引得以流傳。書中藏有藥物三百六十五種，將其按毒性分為「上、中、下」三品，並介紹了其性味和功用。

經》有唐詩人皮日休撰寫的序。《新唐書·陸羽傳》謂之:「羽嗜茶,著經三篇,言茶之原、之法、之具尤備,天下益知茶矣。」

其實,陸羽《茶經》分十篇:

一論茶之源,謂茶者南方之嘉木,產於巴山峽川。又云其名一曰茶,二曰檟,三曰蔎,四曰茗,五曰荈。又論茶的醫學作用,飲之恰當,對身體有哪些益處;飲之不當,亦為累也。

其二論茶之具,即採茶造茶之工具。

其三論茶之造,即採茶之時間,造茶之蒸焙、封等,以及有關注意事項。

四論茶之器,即煮茶之爐、火、炭等,盛茶之鍑(古代的一種鍋)等。碾茶、羅合(指竹製茶具)、漉水囊、瓢、竹夾等。其中談到飲茶之碗,云:「越州上,鼎州次,婺州次,岳州次……」一般人皆以邢州窯的瓷器為上,而高於越州窯瓷器。陸羽獨自持有不同意見,以為「若邢瓷類銀,越瓷類玉,邢不如越,一也;若邢瓷

茶聖陸羽
七三三—八〇四

字鴻漸。又名疾,字季疵,復州竟陵(今湖北天門)人。一生不為官,嗜茶,執著於品茶和茶道研究,著《茶經》一書。世人視之為茶聖。左圖為五代時期的白釉陸羽茶神像,現藏於中國國家博物館。

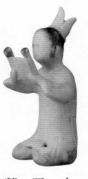

類雪,則越瓷類冰,邢不如越,二也;邢瓷白,而茶色丹,越瓷青,而茶色綠,邢不如越,三也……」陸羽高見一出,眾人皆以為然,欣賞的情趣開始轉向冷靜清洌的越瓷方面。但從陸羽議論中可知,唐朝飲茶主要用瓷器,也許唐代紫砂陶還沒正式出現和被人使用。

其五論茶之煮。論煮茶經驗和有關事項。

如:「其水用山水上,江水中,井水下。」「其沸如魚目,微有聲,為一沸;緣邊如湧泉連珠,為二沸;騰波鼓浪為三沸。已上水老,不可食也。」

「第三沸出水一瓢,以竹筴(指筷子)環激湯心,則量末當中心而下,有頃,勢若奔濤濺沫,以所出水止之,而育其華也。」等等。

其六論茶之飲。其中寫道:「或用蔥、薑、棗、橘皮、茱萸、薄荷之類,煮之百沸,或揚令滑,或煮去沫,斯溝渠間棄水耳。而習俗不已。」看來,陸羽之前,所謂茶,茶葉中還放有蔥、薑、棗、橘皮、茱萸、薄荷之類,茶水似菜

湯加中藥。而陸羽以為這不是茶水，而是「溝渠間棄水」（倒在溝渠內的水）。但陸羽主張加鹽，故其在第五煮中有云「初沸則水合量，調之以鹽味」等等。而且，他還主張長年飲，所謂「夏興冬廢，非飲也」。

其七論從古飲茶之事。陸羽搜集唐之前各史集文獻中和飲茶有關的歷史以及見聞，資料十分豐富。直至今日，學者們談論飲茶的歷史和風俗等（包括本文），大抵取材於此書，故其第七部分可以說是一篇飲茶史。

其八論茶之出，即茶出於全國哪些地方，其中也提到：「常州義興縣生君山懸腳嶺北峰下。」

陸羽的《茶經》對茶的研究可謂無所不備。唐代人飲茶成風，正需要這部《茶經》，而《茶經》的出現，也更助長了飲茶之風。當時有一位常伯熊，又在陸羽《茶經》的基礎上加以潤色，「於是茶道大行，王公朝士無不飲者」。（見唐代封演《封氏聞見記》卷六）有一個御史大夫李季

卿到了臨淮縣，聽說常伯熊善茶，便把他請來。常伯熊至後，手執茶器，口通茶名，區分指點。左右人士都刮目相看，李季卿也很高興。及李到了江南，有人又說，陸羽善茶，李又去請陸羽。陸羽和常伯熊二人的茶道是一致的，李以為陸是模仿常伯熊的，於是「心鄙之，命奴子取錢三十文酬煎茶博士」。

陸羽受辱後，十分羞愧，又著《毀茶論》。但陸羽的《毀茶論》並沒有起到作用，唐代飲茶之風依然大盛。尤其是文人隱士，差不多都嗜好飲茶，《新唐書·隱逸傳·陸龜蒙》也記其「嗜茶，置園顧渚山下，歲取租茶，自判品第。張又新為《水說》七種，其二慧山泉，三虎丘井、六松江。人助其好者，雖百里為致之」。為了泡好茶，甚至到百里外去取水，飲茶也夠講究的了！這裏所說的唐代詩人張又新的《水說》，即今日尚能讀到的《煎茶水記》，論宜煮茶之水有七等：

「揚子江南零水第一；無錫惠山寺石泉水第二；

蘇州虎丘寺石水第三；丹陽縣觀音寺水第四；揚州大明寺水第五；吳淞江水第六；淮水最下第七。」為了試驗，他還特地用瓶子到七地去取水來比較，其興致若此。

唐代以茶聞名的還有一位盧仝，盧仝飲茶成癖，聞名遐邇。他寫了一首和茶有關的著名詩篇《走筆謝孟諫議寄新茶》，其中特別提到了陽羨茶。這首詩常為學者所引用，有時亦被刻在壺上，我們把它全錄下來（見《全唐詩》卷三百八十八）：

日高丈五睡正濃，軍將打門驚周公。
口云諫議送書信，白絹斜封三道印。
開緘宛見諫議面，手閱月團三百片。
聞道新年入山裏，蟄蟲驚動春風起。
天子須嘗陽羨茶，百草不敢先開花。
仁風暗結珠蓓蕾，先春抽出黃金芽。
摘鮮焙芳旋封裹，至精至好且不奢。
至尊之餘合王公，何事便到山人家。

茶仙盧仝
約七九五—八三五

自號玉川子，范陽（今河北涿縣）人，善詩且好茶成癖，有《玉川子詩集》和《茶譜》遺世，被世人尊為「茶仙」。其《七碗茶歌》傳誦至日本並對當地茶道有相當影響，當地人甚至將他與「茶聖」陸羽相提並論。唐「甘露之變」時，盧仝因受牽連被誅殺。

柴門反關無俗客，紗帽籠頭自煎吃。
碧雲引風吹不斷，白花浮光凝碗面。
一碗喉吻潤，兩碗破孤悶。
三碗搜枯腸，唯有文字五千卷。
四碗發輕汗，平生不平事，盡向毛孔散。
五碗肌骨清，六碗通仙靈。
七碗吃不得也，唯覺兩腋習習清風生。
……

唐代飲茶風行，這在唐人詩文中也屢見不鮮。如李白有《答族姪僧中孚贈玉泉仙人掌茶並序》；顏真卿有《月夜啜茶聯句》；韋應物有《喜園中茶生》；柳宗元有詩《巽上人以竹間自採新茶見贈酬之以詩》，又有文《為武中丞謝賜新茶表》；劉禹錫有詩《西山蘭若試茶歌》、《嚐茶》，又有文《代武中丞謝新茶表》；元稹有一言至七言《茶詩》；白居易有《睡後茶興憶楊同州》、《謝李六郎中寄新蜀茶》、《山泉煎茶有懷》、《蕭員外寄新蜀茶》；杜牧有《題宜興茶山》；溫庭筠有《西

台北故宮博物院藏

閻立本（約六〇一—六七三），唐代畫家。該畫描述了唐太宗派御史蕭翼將號稱「天下第一行書」的蘭亭序帖從辯才和尚處騙走的故事，對當時以茶待客的器具和方法也頗有展現。畫面左下有二人煮茶——風爐上有鍋，老僕人手持茶夾欲撥茶湯，童子則手持茶盞待酌茶。

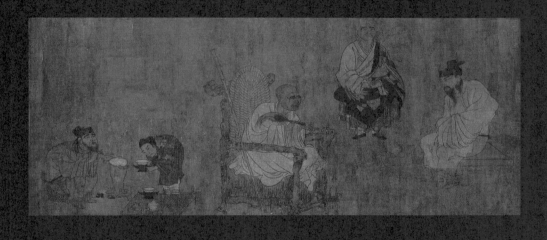

茶主題名詩

唐代詩文中常常提到茶事，是研究唐代飲茶風氣的可貴材料。舉以下為例：

石上生芽二月中，
蒙山顧渚莫爭雄。
封題寄與楊司馬，
應為前銜是相公。
楊嗣復《謝寄新茶》

生拍芳叢鷹嘴芽，
老郎封寄謫仙家。
今宵更有湘江月，
照出菲菲滿碗花。
劉禹錫《嘗茶》

唐代陶碾示意圖

這組出土於安徽巢湖的唐代陶碾，由碾輪和碾身組成，為當時的碾茶用器。

碾輪

碾身

嶺道士茶歌》；皮日休有《茶塢》、《茶筍》、《茶舍》、《茶焙》、《煮茶》等。

《封氏聞見記》卷六又云：「南人好飲之，北人初不多飲，開元（七一三—七四一）中，太山靈岩寺有降魔師大興禪教，學禪務於不寐，又不夕食，皆恃其飲茶，人自懷挾，到處煮飲，從此轉相仿效，逐成風俗。」開元時期，禪宗已分為南北二宗，南宗在南方流傳，北宗在北方勢力頗大。北宗主張苦修、漸悟，坐禪習定，苦思冥想時，便不能睡覺。而茶能提神，使人不寐，遂成為禪家消除睏倦的理想之物。泰山靈岩寺至今猶存，被稱為佛家「四大叢林」之一。寺中唐代塔碑尚多，降魔大師屬於北宗一派，其塔尚在靈岩寺後塔林之中。他在北方的禪宗中提倡飲茶，人們爭相仿效，成為風俗。《封氏聞見記》卷六記載：「自鄒、齊、滄、棣，漸至京邑，城市多開店舖，煎茶賣之，不問道俗，投錢取飲。其茶自江淮而來，舟車相繼，所在山積，色類甚多。楚

禪宗

中國的佛教宗派之一。南朝宋末期，菩提達摩由天竺來華傳授禪法並創立，至第五世弘忍門下，分成了兩宗：北方神秀的漸悟說和南方慧能的頓悟說。到唐代後期，幾乎成為佛學的同義詞，影響及於宋明理學。主張不立文字，教外別傳，直指人心，見性成佛。

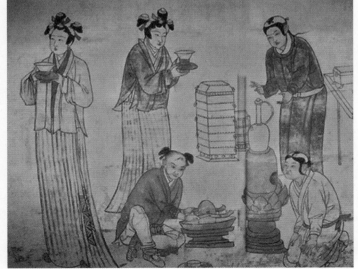

遼大安九年（一〇九三）《備茶圖》

張匡正墓前室東壁畫面中人皆忙於備茶。蓮瓣造型茶爐兩側有兩侍童，一個蹲坐碾茶，一個面對茶爐吹風煽火，茶爐上的遼代白瓷茶瓶明顯與明代不同，體更碩長，小口，長頸，長流；後方二侍女各持一組白瓷茶盞和朱漆茶托。大方桌上有茶盞、夾、茶刷等器物。

人陸鴻漸為《茶論》，說茶之功效，並煎茶炙茶之法，造茶具二十四事……於是茶道大行，王公朝士無不飲者。」飲茶之風如此盛行，就為茶壺的製造打下了基礎。

漢人中士大夫把飲茶作為「茶道」去欣賞，而邊地少數民族以食肉為主，則更需要飲茶滌除油膩和解渴。據很多書上記載，少數民族為了獲取茶葉，不惜用馬匹交易。飲茶風氣大盛，各地的茶葉需求量大增，茶葉生意自然也就興隆。白居易《琵琶行》對琵琶女的描述可證大商人參與販賣茶葉，以及唐代飲茶之風何等之盛。

門前冷落車馬稀，老大嫁作商人婦。

商人重利輕別離，前月浮梁買茶去。

茶癡宋徽宗
一〇八二—一一三五

宋徽宗，即趙佶，宋朝第八位皇帝。帝王中的天才藝術家，自幼愛好筆墨丹青奇花異石，花鳥畫堪稱一絕，書法自創「瘦金體」。同時亦是茶癡，著《大觀茶論》一書，對茶的種植、採摘、品鑒多有論述，《點茶》篇尤受茶人推崇。

四 宋代：全民鬥茶

宋代飲茶較之唐代更風行。蘇東坡的法書中有一本《一夜帖》，又稱《致季常尺牘》（圖2.3），現藏於台北故宮博物院，在蘇東坡的字帖中一向被稱為手劄第一，內容主要關於寄「團茶」給王季常。因文不長茲錄於下：「一夜，尋黃居寀《龍》不獲。方悟半月前，是曹光州借去摹搨，更須一兩月方取得，恐王君疑是翻悔，且告子細說與，才取得。即納去也。卻寄團茶一餅與之，旌其好事也。軾白。季常。廿三日。」

其文大意為：黃居寀是北宋初畫家，一日，他畫的《龍》一畫，蘇東坡夜間找不到了，後來想到是曹光州借去，更須一兩個月才能取回，恐討要此畫的王季常懷疑，於是便寄去一劄，又寄去「團茶一餅」。以茶寄友，可見茶在當時人心目中的地位。

當時，關於飲茶的著作、詩詞觸目可見，

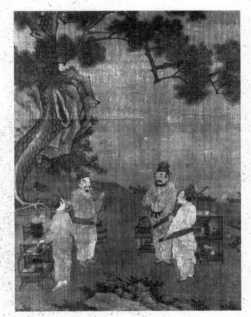

圖 2.3 蘇東坡《一夜帖》手

圖 2.4 劉松年《鬥茶圖》

鬥茶，是宋代評比茶質和點茶技藝的流行遊戲，甚至連宋徽宗這樣的皇帝都會參與。劉松年，南宋宮廷畫家，精於園林小景與人物。其名作《鬥茶圖》中，四個茶販正於路邊歇息。畫右二人捧茶挓手，左二正提壺注水，而左一忙於扇風煮水，以鬥茶品茗為樂。

如宋徽宗有一本《大觀茶論》。此外，民間有

茶會，市鎮有湯社，文者品茶，嗜者鬥茶，又

稱「茗戰」。宋朝以降，畫家作《鬥茶圖》者頗

多（圖2.4）。鬥茶者聚集多人，各持一壺、一杯

或一碗，茶葉放在碗或杯中，茶葉要不多不少，

有所謂「茶少湯多，則雲腳散；湯少茶多，則粥

面聚。鈔茶一錢七，先注湯，調令極勻，又添注

之，環回擊拂，湯上盞可四分則止，視其面色鮮

明，著盞無水痕為絕佳。建安鬥試，以水痕先者

為負。耐久者為勝」。（見蔡襄《茶錄》）

宋代飲茶、鬥茶之茶，已接近於清茶階段，

不再像唐代前期那樣放入很多薑蔥鹽之類添加

物。茶中加蔥、薑、薄荷之類，遭到陸羽的批

評，但陸羽仍主張加鹽。到了宋代，蘇軾認為，

若加鹽薑，則可笑，由此可見已漸近清茶了。由

以上鬥茶內容看來，似乎也只用茶葉了。但茶葉

有時還要碾碎，宋人劉松年所繪《碾茶圖》（圖

2.5）可證。

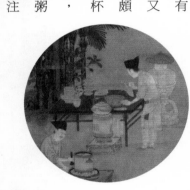

圖2.5 劉松年《碾茶圖》（局部）
《碾茶圖》以工筆白描表現了
文人雅士們點茶、賞畫的茶
會場景，也揭示出品茶與作
書寫字的緊密關係。畫中左方
的僕人正騎坐於長條矮几上轉
動茶磨，身後黑色方桌上有茶
盒、白色茶盞、紅色盞托、茶
匙等，另有一僕執茶盞正欲點
茶。畫中還有煮水風爐、儲水
甕。僧人和士人或伏案書寫，
或展卷觀賞，非常愜意。

而且，此時無論品茶、鬥茶均對茶盞有所講

究。蔡襄《茶錄》又云：「茶色白，宜黑盞。建

安所造者紺黑，紋如兔毫，其坯微厚，燖之久熱

難冷，最為要用。出他處者，或薄或色紫，不及

也。其青白盞，鬥試家自不用。」

從各地出土茶具看來，唐之前，茶壺以銀

為上，茶碗以瓷器為主，陸羽更崇尚越瓷。至

宋代飲茶之風更盛更普遍，且商業十分發達，

乃至很多文人也偷偷地經商，文人們有了錢

後，對用物便有了講究的要求，故用物的文化

層次隨之提高，宜興紫砂壺就在此時產生，並

在文人間形成風氣。現存可考之文人的詩詞歌

賦中，於此屢有提及。

宋代茶磨、茶臼示意圖

宋人飲茶，流行先將團茶用絹紙包好，放於茶臼中用槌捶製為粉末。左圖描繪了他們使用的「石轉運」茶磨和「木待制」茶臼細節，出自審安老人《茶具圖讚》。

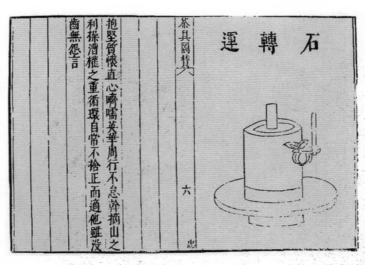

第二章

濫觴期的紫砂壺

宋代（九六○─一二七九）

在有關紫砂壺的幾本早期著作文獻中，都說宜興紫砂壺起源於明代。而這一説法卻被考古發現和其他史料所改變。就目前考查可知，至遲在北宋已大量生產紫砂壺。

茶人歐陽修
一〇〇七—一〇七二

字永叔，號醉翁、六一居士。北宋政治家、文學家、史學家。編有《集古錄》，撰有《新五代史》《六一詩話》等，有《歐陽文忠公文集》傳世。一生僅茶詩創作就有十六首，如《嘗新茶呈聖俞》一詩對茶的採摘、生產、烹煮、品類、飲鑒感受都有描述。對貢茶、雙井茶的聲名起到很大推動作用，對與茶相關的水品也很有研究。

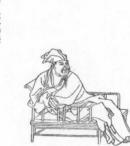

一 尋找最早紫砂壺

明代蔡司霑在《霽園叢話》中說：「余於白下獲一紫砂罐，有『且吃茶，清隱』草書五字，知為孫高士遺物，每以泡茶，古雅絕倫。」「白下」即今之南京，距宜興不遠；「紫砂罐」即紫砂壺，古人常稱紫砂壺為紫砂罐、紫甌、紫甌等；孫高士即元代隱士孫道明，他博學好古，喜飲茶，其居處又叫「且吃茶處」（參閱《中國藏書家考略》，上海古籍出版社一九八七年版等）。如此看來，紫砂壺至遲也在元代就存在了。但元代的紫砂壺並不是最早的紫砂壺。

據文獻和考古雙重證明，紫砂壺在宋代就被大量生產且傳之甚遠。北宋詩人梅堯臣《宛陵集》卷十五中有《依韻和杜相公謝蔡君謨寄茶詩》，其中有云：

小石冷泉留早味，紫泥新品泛春華。

另外，卷三十五《答宣城張主簿遺雅山茶次

其韻》中有云：

雪儲雙砂罌，詩琢無玉瑕。

梅堯臣（一〇〇二—一〇六〇），字聖俞，宣城（今安徽宣城）人。宣城古名宛陵，故人稱梅宛陵。他詩中說的「紫泥」、「砂罌」即今之紫砂壺。

梅堯臣的友人歐陽修有一首《和梅公儀嘗茶》，其中有云：

喜共紫甌吟且酌，羨君瀟灑有餘清。

歐陽修晚年自號六一居士，詩中「紫甌」即紫砂壺。

北宋畫家米芾《滿庭芳·紹聖甲戌暮春與周熟仁試賜茶，書此樂章》，末云：

窗外爐煙自動，開瓶試一品香泉。輕濤起，香生玉塵，雪濺紫甌圓。

宋人詩詞中還有一些紫砂壺的記錄。這裏不再一一列舉，以上足以說明紫砂壺至遲在北宋已出現的事實。

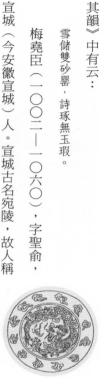

宋代小龍團茶

北宋時期朝廷派轉運使到北苑督造貢茶並特頒龍鳳圖案模型。曾任福建轉運使的蔡襄由此創製了小龍團茶。此圖出自《宣和北苑貢茶錄》。

畫家米芾

一〇五二—一一〇八

北宋書畫家。與蘇軾、黃庭堅、蔡襄合稱為「宋四家」。字元章，號襄陽漫士等，世居太原，後定居潤州（今江蘇）。行、草書作品用筆豪放，山水作品不求工細，多用水墨點染。著有《書史》《畫史》等。

二　有故事的羊角山

最能說明問題的還是考古發現。

宜興市丁蜀鎮蠡墅村西北，有一座不太大的石土山，名叫羊角山，與盛產甲泥（紫砂和日用缸器等主要原料）的黃龍山餘脈相接。羊角山東北端有座龍窯。一九七六年七月，宜興紅旗陶瓷廠於基建施工時，挖掘出一座古代紫砂窯址，其寬約十米，長約十米多，南北走向，在當時屬小型龍窯。窯側有兩排用磚砌成的垛子，其磚經測也是北宋中期的磚。從這座古龍窯遺址中發掘出大量早期紫砂壺殘片（圖3.1）。其中有的還可以復原。經考古證明，很多紫砂壺屬宋中期之前燒造（參見《宜興羊角山古窯址調查簡報》，文物出版社一九八四年十月版）。

羊角山古窯中發掘出的主要是紫砂壺遺物。

原南京博物院副院長宋伯胤先生研究認為：

第一，論其質地，原料是從蠡墅附近黃龍山

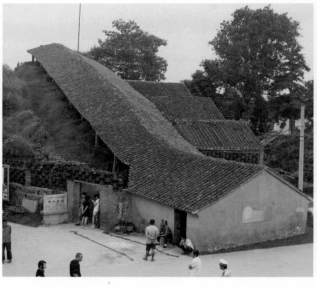

羊角山千年龍窯

江蘇宜興市丁蜀鎮蠡墅羊角山上的龍窯，約有千年歷史，是燒製紫砂器皿時間最長，歷史最悠久的龍窯。利用呈三十二度斜坡的天然山坡建成，頭北尾南，長約五十米，窯外壁敷以塊石和太湖特有的白土，內壁以耐火磚砌成拱形，採用的煉製燃料主要有煤、松枝、竹枝。可讓火自下而上自然升溫，窯尾還在燒著，窯頭就可以出窯，出空的窯位又放入新的泥坯，利用餘熱進行乾燥加熱，堪稱高效節能。（圖片提供（東方 IC）

圖 3.1 羊角山出土的宋元殘陶碎片

採集的甲泥，胎質較細，是經過選擇和精煉的。

這種紫泥含鐵（三氧化鐵）量達 9.11%。

第二，論其形狀，根據碎片復原主要是壺形器，還有少數缽子。壺大小不一，有帶把手的，也有提梁的。壺把還可以分為雙繫把和單繫把兩種。壺蓋亦有平蓋與罩蓋之分，平蓋似是早期的形狀。早期的壺身渾圓，晚期就出現了六角形的壺身。

第三，論其製法，主要是手製，且經過打磨。羊角山紫砂藝匠最突出的工藝是對壺嘴與壺身、提梁與壺身黏接處理的技術，其採用了鑽塞泥法，到晚期則出現了用竹刀刮削的技術。

第四，論其裝飾，壺身基本是素面無飾，顯得十分潔淨和素雅，只在壺嘴部分飾以獸頭一類的圓雕，也有用貼泥手法來裝飾器腹上部的。

第五，論其燒成，紫泥因含三氧化二鐵量高，所以燒成溫度較低，約攝氏一千二百度左右。在廢窯基內沒有發現匣缽，可以斷定它是直

接與平焰火接觸燒成，還原氣氛較重，器胎斷面呈紫黑色（見宋伯胤《飲茶、茶具與紫砂陶器》，載於香港茶具文物館《羅桂祥藏品》下冊）。

根據實物考查，這五點總結是完全正確的。

北宋的紫砂壺和明清直至當代的紫砂壺比較，一般顯得胎質較粗，製作也不若後代精細，而且都是較大型，很少有明清近代小巧玲瓏式，其實用性大於欣賞性。這些紫砂壺多用作煮茶或煮水，既不是几案上的陳設用具，也不是用於泡茶，因為北宋人飲茶雖已漸近於清茶，但和後來的泡茶方式仍有別。

還要補充說明，北宋紫砂壺的製造主要是繼承越窯系統的成型工藝，其中包括宜興的均山窯瓷器工藝。紫砂壺的很多形式在晉代的青瓷中皆可見到，有的類似商周的青銅器。當然，青瓷的製造也吸收了青銅器的形式。總之，其造型基本上來源於傳統器皿的形式，而不是憑空創造。

越窯出品

越窯是中國古代著名瓷窯之一，地址在今天的浙江餘姚上林湖地區，因古代屬越州，故名。所製瓷器的釉色起初為青中微帶黃色，後更近乎湖綠。唐宋時，越窯青瓷從海上絲路起點之一的明州港（今寧波）出發至廣州，再遠銷世界各地。日本、伊朗、巴基斯坦等國都有越窯遺物發現。下圖為位於寧波慈溪的上林湖越窯青瓷遺址，密佈瓷器碎片。（圖片提供／東方 IC）

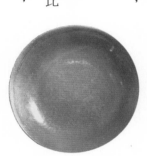

北宋越窯出品的青瓷鉢

三 揭秘「東坡提梁壺」

「蘇東坡提梁壺」乃是清人摹古之作，現藏於台北故宮博物院。明清迄今，這類壺不斷出現，都叫「蘇東坡提梁壺」。壺身有時有異，但凡稱蘇東坡提梁壺者，必備一個最主要的特點：上有彎彎的三叉梁。此壺壺身作球形，上有款字：「時在壬午孟冬之吉，立信陶廠出品。逸公氏摹古並鐫。」逸公是何人？尚不敢確定。清朝乾隆至道光年間有一位惠逸公，是當時壺道高手，尤善造大壺，泥色沉著奇特，壺形古樸可愛，刻鐫亦佳，皆和此壺相類。但此壺內蓋上卻有「郭記」一印，也許是監製者或預購壺者的印，因同時類似的壺中也有「郭記」印。如另一提梁壺乃「陳昇和製」，蓋內亦有「郭記」印，亦是仿古之作。此壺上注明是「逸公氏摹古」，可知非自創。其提梁、壺嘴、蓋紐皆作樹枝狀，用綠泥製作。

這種造型傳為蘇東坡設計，絕非完全無因。

蘇東坡曾四次到宜興。我們現在常能見到蘇東坡墨跡《楚頌帖》，很多書法家都臨寫過，其內容便是敘述蘇東坡到宜興的愉快心情，以及他在宜興「買一小園，種柑橘三百本」的事。蘇東坡對宜興太留戀了，以至於最後在宜興買田置宅。他喜愛宜興的山水花草，亦喜愛宜興的名茶，其詩《次韻完夫再贈之什，某已卜居毗陵與完夫有廬裏之約云》說：

柳絮飛時筍籜斑，風流二老對開關。
雪芽我為求陽羨，乳水君應餉惠山。
竹簟水風眠畫永，玉堂製草落人間。
應容緩急煩閭裏，桑柘聊同十畝閒。

（《蘇軾詩集》卷二十六，中華書局一九八二年版，一四〇六頁）

其中毗陵、陽羨都是宜興，雪芽是宜興茶中的名品。蘇東坡請人在宜興買田的信箋至今仍存於故宮博物院。蘇東坡於元豐七年（一〇八四）被命遷汝州團練副使（按：在此之前，他因為烏台詩案被捕入獄，出獄後，謫至黃州團練副使本州安置不得簽書公事），於是離開黃州北上，九月間到達宜興。元豐八年正月，東坡行至泗州，乃向神宗上《乞常州居住表》，要求回宜興休養。其中有云：「臣有薄田在常州宜興縣，粗給饘粥，欲望聖慈，許於常州居住。」宜興隸屬常州，「許於常州居住」即在宜興居住。神宗准許了他的請求。同年五月，蘇東坡到了揚州，住竹西寺，馬上就要到宜興家中，他寫了三首詩，名為《歸宜興留題竹西寺》。正因為他在宜興有田，才在詩中說「此去真為田舍翁」。其弟蘇轍為蘇東坡寫墓誌時也說：「常州人為公買田。」蘇東坡在宜興品茶，曾有「松風竹爐，提壺相呼」之句，人們便想象，蘇東坡用的茶壺是提壺。再從考古發現來看，北宋也確實有提梁壺。於是，這種特殊的提梁壺便被稱之為「東坡提梁壺」。

總之，北宋中期，真正的紫砂壺已出現，且為文人所注目。

南宋時期，因高宗南渡，建都杭州，北方很多窯業也隨之南遷。宜興地處南方，所遭戰亂較少，加之其地近京城，陶業發展很快。尤其在宋金和約之後，南方經濟大發展，而且，南宋的人口也增了一倍。從各種史料上考察，南宋人（尤其是京城）特好繪畫和各種小擺設，所以南宋時代，紫砂壺業特別發達，從考古挖掘看，古窯址也特多。當然，這些南宋窯址中有很多不只煉製紫砂壺，也燒製瓶罐之類的軍需品。今人從這些古代窯中挖掘出了很多碎片，可惜完整的紫砂壺仍然難見。

元代，國運既短，加之前後戰亂，宜興的紫砂壺業不但沒有增多，反而減少，但壺業還沒有中斷。前面提到元人孫道明的「且吃茶」紫砂壺便是一例。元代文人畫家作畫時大多在畫上題詩題文並落名款鈐印，工藝品亦然。元代工藝家朱碧山便在自己所造的銀槎杯上刻詩刻名，並刻印章於其上。紫砂壺業受其影響，也刻字，是情理

工藝家朱碧山
生卒年不詳

元代工藝家，活躍於元代中晚期。以製作精妙銀器聞名，多模擬動植物形象。他以白銀鑄成的這件銀槎，高18cm，長20cm，是作酒器使用。槎身是老樹形狀，上有仙人倚坐，槎尾刻「龍槎」二字，靈感來自仙人乘船遊天河的神話。

中事。但在明代前期紫砂壺上刻詩文的反而減少了。這情形也和繪畫一樣，元代文人喜於畫上大量題詩題文，但明代前期的浙派繪畫上題字卻減少了。

元代飲茶完全進入清茶階段，茶不再煮，而是用來泡。所以孫道明的紫砂壺「每以泡茶，古雅絕倫」。當壺的功用改變時，其形式的改變也就順理成章了。

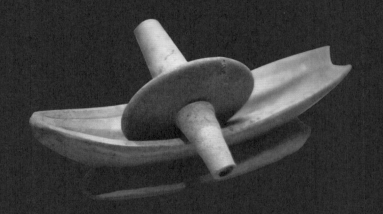

宋代陶茶碾

精巧實用，製作於宋代的陶茶碾，由中國茶葉博物館收藏，可證宋人飲茶生活的精細度愈發提高。（圖片提供╱東方IC）

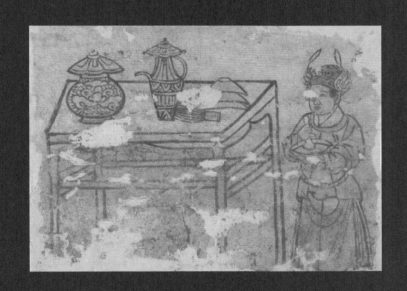

元・《進茶圖》

內蒙古自治區赤峰市元寶山元墓東壁壁畫
畫中茶几上放置有茶瓶、茶碗、茶末罐
等，侍者站立一旁手持缽子正在研茶。

第四章 興起期的紫砂壺

明萬曆（一五七三）前

在元代的基礎上，明代紫砂業開始了更大的發展，產生了一大批製壺名家，這在以前是沒有的。元代在壺上刻字，刻的是壺的所有者姓名，而不是製壺者的姓名。明代的製壺者在壺上刻上自己的姓名，從此，壺以人貴，人以壺傳。紫砂壺業也一日一日地興盛起來。

永樂皇帝朱棣
一三六〇—一四二四

明成祖朱棣，年號永樂，一四〇二—一四二四年在位。在位期間解除藩王兵權，重用宦官，設東廠，大力鞏固中央集權，屢次打擊蒙古貴族勢力。又派鄭和出使南洋等地，促進中國與亞非各國的交流。令人編纂《永樂大典》，保存了大量古代文化典籍。

一 資本主義萌芽與紫砂製造

明初宜興紫砂壺的興起有很多因素。

明初，建都南京，洪武年間，因繁榮京城之需以及達官貴人之用，宜興陶業又一次大發展，很多墓葬中都有紫砂壺隨葬，便是證明。其次，永樂皇帝曾下旨燒造一大批僧帽壺（詳見70頁），對紫砂壺的影響頗大。再次，江南經濟大發展，即所謂資本主義萌芽，帶動各種手工業和藝術品發展，文人飲茶風氣也更盛，不僅把飲茶視為生活之需要，更視為接待客人的一種禮節和藝術，故飲茶被稱為茶藝、茶道。所以，用壺也就更加講究了。但囿於傳統，明前期仍以大壺居多。

最後還有一個更重要的原因，明代朝廷規定，商人不得使用金銀等器皿。「抑商寬農」是歷代王朝的政策，明代商人更有錢，只能用泥壺，所以不惜代價，把壺做得更好，「泥土與黃金爭

「價」，泥壺比金壺更貴。所以商人的作用不可忽視。

這把提梁壺（圖4.1）是現存完整的紫砂壺中有可考年代的最早一把，一九六五年出土於南京中華門外馬家山油坊橋吳經墓。壺高17.7cm，口徑7cm，現藏南京市博物館。吳經是明代司禮太監。墓中還出土一塊磚刻墓誌，從墓誌上知道墓葬於明嘉靖十二年（一五三三），由此推知，這個提梁壺製於嘉靖十二年之前。壺的造型嚴謹、樸實，若以「品壺六要」衡量，其色澤、文心等皆不如後世壺之講究精妙，但這一有確切年代的早期壺，具有斷代的標準，以之確定早期壺的製作、燒造，具有重大意義。

壺作為太監陪葬品，足以說明紫砂壺在當時何等珍貴，也說明紫砂壺在人們的生活中多麼重要。

記載宜興紫砂壺的正式文獻，是明末人周高起的《陽羨茗壺系》。據他的記載，紫砂壺的創

資本主義萌芽

明代江南經濟大發展，出現所謂資本主義萌芽。比如，民間手工業生產開始脫離農家副業的性質，出現勞動雇傭關係，向著工場形式和商品化蛻變。甚至發展出專業化的城鎮，如蘇州絲織發達，景德鎮是陶瓷重鎮，有了產品集散和交易的中心。中小商人數量增多，有閒市民隊伍擴大……這些都為茶業和製壺業的發展提供了更強推力。

始者是金沙寺僧，日久其名已逸。這個僧人有閒情逸致，常與作陶缸、陶甕的工匠交往，將陶泥中比較細膩的泥料糅在一起，用水浸泡，去其掉雜質，再糅合在一起，用手捏成形狀，將中間挖空，再接上壺口、壺把、壺蓋和蓋紐，放進窯裏燒製而成，人們就傳來傳去用起來了。可見這事本來就是傳聞，無可考據，但卻給紫砂壺的創始增加了一些神秘色彩。所以，周高起說「正始」於供春等人，「正始」當是「正式創始」的意思。

我們前面說過，紫砂壺其實在北宋已有，更不待明代創始。但現存有作壺者姓名的壺確從供春開始，早於供春的製壺名匠的名字都沒有傳下來。

二 神秘家童供春

樹癭壺（圖4.2）是清代名畫家黃玉麟（詳見126頁）仿製的供春樹癭壺並配杯，現藏宜興紫

壺流、提梁　其
流、提梁部分皆用
接榫法製作。

壺蓋　蓋內的十字形
撐架和明中期以後的
器物顯著不同，也說
明此壺是紫砂器初創
期的產物。

壺形　整壺以手工捏
製，用木模鑲接成
型，故壺的腹中部顯
有節奏，和後來的打
筒成型不同。

釉淚　壺身受火不
一致，還有釉淚，
說明燒成時沒用匣
缽，而是和缸罐等
放在一起燒製。

壺質　此壺質地較粗，
砂質，通體肝紅色，其
製作方法、燒造工藝和
火候之高，與羊角山宋
代古窯址中出土的紫砂
陶殘片完全一致。

圖 4.1　吳經墓出土提梁壺

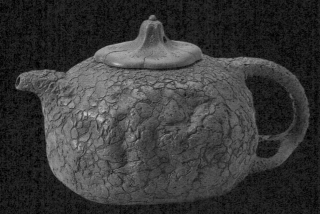

明·謝環《杏林雅集圖卷》（局部）

鎮江市博物館藏

明初畫家謝環在雅集裏表現了文人們品茶、焚香、插花的閒適之情。

圖 4.2 黃玉麟·仿供春樹癭壺

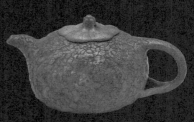

民國供春壺

除黃玉麟外，也不乏其他製壺藝人向供春致敬，捏造供春壺。圖中這把由民國藝人邵六大手工拍打成型，採用梅花形紐蓋、弧肩、短彎流、環形把手，壺面有凹凸和紋理變化。

砂工藝廠。供春原作現藏中國國家博物館，壺把下有「供春」二字。供春在紫砂藝術史上具有崇高的地位，清吳梅鼎《陽羨茗壺賦》讚之曰：「彼新奇兮萬變，師造化兮元功。信陶壺之鼻祖，亦天下之良工。」供春一直被陶人視為鼻祖和天下之良工，所以，有必要對他多作一些介紹。

按周高起《陽羨茗壺系》的記載，供春是學使吳頤山家的青衣（家童），吳頤山在金沙寺讀書時，供春趁陪讀做雜活的空閒時候，偷偷模仿老僧人的做法，淘洗陶土，糅合成坏，用茶匙插入穴中，用手指捏築內外形，於是壺形顯現。其手指按螺紋的紋路，多次按捏壺胎，壺的腹中部會出現像皮膚一樣的紋理……現在傳世的供春壺，色澤沉著，像古代的金屬鐵器，造型規整模實，簡直是神明流傳下來的……按以上記載，供春壺和現存吳經墓中提梁壺的製法、燒法相同，但供春壺上的指螺紋更為清晰。然則供春為何人呢？他所跟隨的吳頤山原名吳仁，是明代「四

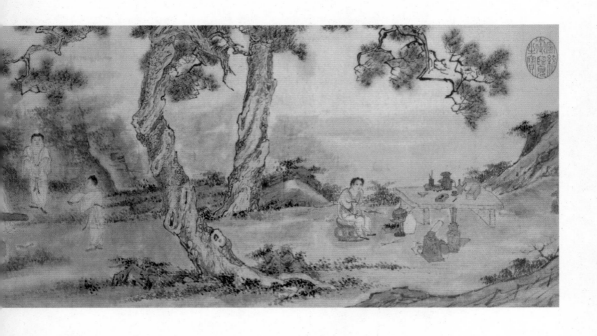

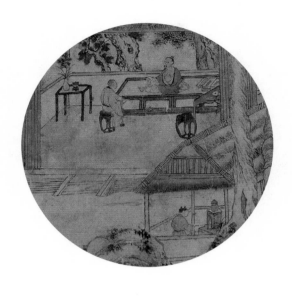

明·陸師道《臨文徵明吉祥庵圖》（局部）

台北故宮博物院藏

陸師道，明嘉靖十七年進士，晚年師事文徵明。畫中二人坐於敞軒中，與老松、奇石相伴，而童子正烹茶中。

明·唐寅《琴士圖卷》

台北故宮博物院藏

此畫描繪了文士楊季靜（約一四七七—一五三〇）在林泉間品茗的場景，其周圍可見如意擺設、書冊、畫卷、朱泥茶壺、白瓷茶杯、朱漆茶托等。小童則於松下煮茶，茶几上有硯台、泉罐。整幅畫似可聞松香、茶香、墨香，可聽火聲、琴音，意韻生動。

大家」之一唐寅的好朋友，明正德九年（一五一四年）進士，即明中期人。供春也是此時人。周高起說供春仿寺中老僧造壺，而吳梅鼎則說供春「見土人以泥缶，即澄其泥以為壺，極古秀可愛，世所稱供春壺也」。（見吳梅鼎《陽羨茗壺賦·序》）

供春壺傳世極罕。這把樹癭（樹癭即老樹上的瘤或疤節）壺保存至今，經歷不同一般。據韓其樓《宜興紫砂陶》一文披露，清末民初，很多鑒藏家都以看不到供春壺而遺憾。一九二八年，宜興有一位毀家整治當地善卷洞、張公洞古跡的儲南強先生，也曾不惜一切代價搜求供春壺。有一天，他在蘇州冷攤上無意中發現了這把樹癭壺，壺把下有「供春」二字，不動聲色地以一塊銀元買了回來。後詢擺攤者，得知此壺是從紹興傅叔和家中流出，儲南強又趕到紹興，向傅家了解，知是曾為西蠡費氏所有，再問費氏，知道原為吳大澂（清代金石家、書畫家）收藏。再問吳

家後代，乃知得之於沈鈞和家，沈鈞和也是收藏家。儲南強幾經調查，反復考證，斷定這把壺就是供春原作，唯壺蓋是清代名家黃玉麟配加的瓜蒂柄壺。黃配加蓋後，又複製一把，即是圖4.2那把壺，其與供春原作大體無異。

儲南強得到供春壺，大喜過望，到處炫耀，弄得舉世皆知。後來，英國皇家博物館派人來，要以兩萬美金收購，儲南強不賣。畫家黃賓虹看到這把壺，亦以為是奇遇，但他認為，供春壺壺身是以銀杏樹癭為本，黃玉麟配蓋卻是瓜蒂，成「張冠李戴」了。儲以為有理，又請製壺名手裴石民重做一個樹癭壺蓋，並在蓋上口外緣刻了兩行隸書銘文：「作壺者供春，誤為瓜者黃玉麟，五百年後黃賓虹識為癭，英人以二萬金易之而未能，重為製蓋者石民，題記者稚君」。稚君，即宜興金石書法家潘稚亮。

一九四九年後，儲南強把供春壺和其他文物都捐獻給國家，於是供春壺又由蘇州的蘇南文管

56

會轉到南京博物院，最後歸屬北京的中國歷史博物館（現國家博物館）收藏。

三 製壺「四大家」

供春之後，宜興紫砂壺名手出現了「四大家」：即董翰（號後谿），始造菱花式，已能做到精工細緻；趙梁，亦名趙良，多提梁式；還有袁錫（又記元錫、元暢）、時鵬（一作時朋）。時鵬就是後來的紫砂名家時大彬的父親。

以上「四大家」都是明代的製壺高手。記載中說董翰的壺文巧，其他三家的壺則多古拙，四家的壺如今都很少能見到了。

水仙花六方壺（圖4.3），現藏香港茶具文物館。壺高9cm，寬10.5cm，壺底刻有「時鵬」二字楷書。《陽羨砂器精品圖譜》上也收有一水仙花六方壺，和此壺完全相同，壺底刻「壬申（一

圖4.3 時鵬·水仙花六方壺

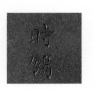

底刻款：時鵬

五七二年）秋月時鵬」，書法具晉人風範。這兩把壺是否為時鵬的作品還是個問題，因為時鵬時代，工藝和造型都很難達到這個水平。時鵬的壺以古拙為特點，而此壺特點恰是秀韻、精巧、雅致。當時的壺形或筋紋，或幾何、自然三體之結合形式，十分少見。但不論壺是否是時鵬所作，都具有很高的審美價值。

和「四大家」同時的另一位名家李茂林，字善心。據《陽羨茗壺系》記載，李茂林製小圓式紫砂壺，在樸實中呈現嫵媚。李茂林在製造紫砂壺史上另一貢獻是用瓦做成一個大盒子，把紫砂壺坯放進去，連同瓦缶送進窯內燒製，壺坯在瓦缶內受到保護，不會沾染灰淚，燒出來的壺表面就乾淨。而且，燒火的溫度通過瓦缶傳給壺坯，溫度比較均勻，壺身顏色也就均勻一致且純淨。李茂林這一發明被人沿用至今，只不過稱呼由瓦缶變成「匣缽」。

菊花八瓣壺（圖4.4）是李茂林的作品，高

匣缽

即以往之瓦缶。早期燒紫砂壺一般是把坯件與缸罈甕之類放在一起燒煉，製品表面常沾上窯中釉淚和灰塵，瓦缶發明後才避免了這一缺陷。

現代電窯，將泥坯放於匣缽內燒煉。

9.6cm，寬11.5cm，現藏香港茶具文物館。壺底有一方印，上有「李茂林造」四個楷體字。壺以筋紋形為主，也結合菊花（自然）形。壺形似一罈子，只加上把和流而已。青銅器中也有類似造型，但李茂成在傳統形式中加以改造，使之古樸中見秀逸，厚實中見變化，氣格高雅，韻味無窮。

總之，紫砂壺的興起期之後期已接近成熟期，並為成熟期打下了基礎。

圖 4.4　李茂林・菊花八瓣壺

明・錢穀《惠山煮泉圖》（局部）

台北故宮博物院藏

此圖描繪錢穀與友人共四人在無錫著名的惠泉汲泉煮著，賞景談天。畫中三童，一人於方池汲水，另兩人則在松下煽火備茶。

錢穀畫中的惠山泉，原名漪瀾泉，位於無錫惠山附近，傳為唐代大曆末年開鑿，共兩池，上池呈圓形，下池呈方形，水質不如上池清洌。唐代陸羽在《茶經》中列出名泉多處，其中惠山泉位居第二。唐代詩人李紳則美稱其為「人間靈液」，蘇東坡也多次來此品泉並題詩讚美。

第五章

成熟期的紫砂壺

一 隱居風激發玩物潮

虎丘春茗妙烘蒸，七碗何愁不上升。

青箬舊封題穀雨，紫砂新罐買宜興。

——徐渭《某伯子惠虎丘茗謝之》

這是徐渭一首詩的上半首。徐渭是明代畫家、書法家、戲劇家、詩人，生於正德十六年（一五二一），卒於萬曆二十一年（一五九三年）。

他是浙江紹興人，卻特別提到要買宜興（即紫砂壺），可見當時宜興紫砂壺在茶具中有何等崇高的地位。徐渭所處的時代是紫砂壺的成熟時代，故其詩也正是這個成熟的標誌之一。

就規律性而言，任何藝術，只要具有一定的文化基礎，同時也展示一定的文化內涵，就必然會走向成熟。

就商業發展而言，由於張居正實行重大改革，並提出「厚農而資商，厚商而利農」的主張，萬曆年間商業更加發展了。當然，農業、手

名臣張居正
一五二五—一五八二

明朝政治家。字叔太，湖廣江陵（今湖北荊州）人。嘉靖年間進士。萬曆時力主改革，下令清丈土地，推行一條鞭法——將田賦和各種徭役合併徵收，客觀上緩解了當時的政治和經濟危機。有《張文忠公全集》。

煎茶七類

一人品　煎茶雖微清小雅，然要領其人與茶品相得，故其法每傳於高流隱逸雲霞泉石磊塊胸次之人

二品泉　山水為上，江水次之，井水又次之。井貴汲多，又貴旋汲，汲多水活，味倍清新，汲久貯陳，味減鮮冽

三烹點　煎用活火，候湯眼鱗鱗起，沫餑鼓泛，投茗器中，初入湯少許，俟湯茗相浹

下圖為明代書法家徐渭書寫的盧全《煎茶七類》局部，提及茶之道的七大要點如下：

一、人品
煎茶雖微清小雅，然要須其人與茶品相得，故其法每傳於高流大隱、雲霞泉石之輩、魚蝦糜鹿之儔。

二、品泉
山水為上，江水次之，井水又次之。井貴汲多，又貴旋汲，汲多水活，味倍清新；汲久儲陳，味減鮮冽。

三、烹點
烹用活火，候湯眼鱗鱗起，沫渤鼓泛，投著器中，初入湯少許，候湯若相浹，卻復滿注。頃間雲腳漸開，浮花浮面，味奏全功矣。蓋古茶用碾屑團餅，味則易出，今葉茶是尚，驟則味虧，過熟則味昏、底滯。

四、嘗茶
先滌漱，既乃徐啜，甘津潮舌，孤清自縈，設雜以他果，香味俱奪。

五、茶宜
涼台靜室，明窗曲几，僧寮道院，松風竹月，晏坐行吟，清譚托卷。

六、茶侶
翰卿墨客，緇流羽士，逸老散人或軒冕之徒，超然世味者。

七、茶勳
除煩雪滯，滌醒破睡，譚渴書倦，此際茶勳不滅淩煙。

工業、礦業也都發展了。江南城市擴大，經濟發達了，鄭元佑《僑吳集》云：「惟東南富庶，為天下最，若吳之賦入，又為東南最。」有錢階層增多，購買力也就增強了，尤其是有閒階層增多，品茶賞壺風氣更重，茶壺的需求量也就更大。當時畫家畫《品茶圖》（圖5.1）者頗多，正反映當時品茶之風大盛。

明代初期，朱元璋不許士人隱逸，規定士不為君用者殺。當時著名文人、學者、畫家被殺無數，「明初四傑」之首高啟被腰斬於南京，其餘「三傑」也相繼死去，連長期協助朱元璋的開國功臣、文臣之首宋濂之輩也被判刑流放而死。士人「輕則充軍，重則刑戮，善終者十二三耳」（見何良俊《四友齋叢說》）。所以，明初文人都戰戰兢兢地為朝廷服務。永樂年間，開始解禁，士人也比以前自由得多。他們可以出來做官，也可以隱居。江南地區富庶，風光又美，故士人有隱居的傳統。

明太祖朱元璋
一三二八─一三九八

明王朝的建立者，一三六八─一三九八年在位，又名興宗，字國瑞。濠州鍾離（今安徽鳳陽）人。一三五二年參加紅巾軍，一三六八年稱帝，立應天（今江蘇南京）為京城，國號明，年號洪武。同年推翻元朝統治，後統一全國。在位期間，普查戶口，重視農業與水利，抑制豪強，制定《大明律》，以殘酷手段加強皇權。

明中期以後，黨爭十分激烈，互相殘殺的情形亦眾，文人們又一次掀起隱居高潮，有的雖官亦隱，有的乾脆不出仕。士人們清閒，開始「玩物」，一部分興趣投向紫砂壺，他們結交紫砂壺藝人，幫助設計，把自己的審美觀融入紫砂壺的製造中去，甚至有人著書立說，如文震亨在《長物志》中說：「茶壺以砂者為上，蓋既不奪香，又無熟湯氣，供春最貴，第形不雅，亦無差小者，時大彬所製又太小……其提梁、臥瓜、雙桃、扇面、八棱細花、夾錫茶替、青花白地諸俗式者俱不可用。」文人評說何者為雅，何者為俗，影響就大了。「青花白地」是瓷器，被文人們攻擊為「俗式」、「俱不可用」。早期飲茶，用瓷器者居多，瓷器業也發達，現在瓷器不可用，紫砂壺便趁機而起，成為主流。中國人對文人有一種信賴感，因而其審美導向具有指導性和巨大的社會影響力。文人們喜愛紫砂壺，並說「茶壺以砂者為上」，社會上各層次的人就會蜂擁

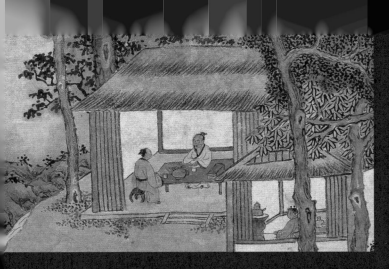

圖 5.1 文徵明．《品茶圖》（局部）

此畫現藏於台北故宮博物院，描繪了畫家本人和友人陸子傳於幽雅草室品茗清談的情景。明中葉泡茶興起，兩人之間的案几上有一壺兩杯，正是用茶壺泡茶分斟而飲。畫右側茶寮內，童子正煽火煮水，身後備有茶罐和茗盞。

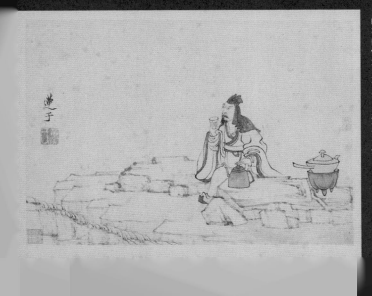

明．陳洪綬《隱居十六觀之十二譜泉》

台北故宮博物院藏明代畫家陳洪綬的《隱居十六觀》，以十六幅白描淡著色，現了文人們或自釀桃酒、或對月獨酌的隱居享受。其中「譜泉」描繪了隱士於山間青石之上尋覓泉水，以白瓷高足茶甌自啜茶的情景，石上可見宜興茶壺。

投向紫砂壺。文人們喜愛誰的壺，誰就會出名，他的壺也就更加名貴。時大彬就是其中之一。當然，時大彬的壺確實做得好，但若無文人參與並加以鼓吹，時大彬的名氣也不會如此之大。

二 一代領袖時大彬

時大彬當時被公認為第一大家，是紫砂壺成熟期的代表人物。

時大彬是製壺「四名家」之一時鵬之子，號少山。《陽羨茗壺系》中《大家》一章說他製作紫砂壺有時陶土，有時調砂，將紫砂壺的各種款式及土的色澤變化發展得比較充分。他的紫砂壺藝術避免嫵媚，追求樸素典雅堅實沉著的風格，奇妙而不可思議。起初，時大彬模仿供春，喜好作大壺，後來遊歷太倉，聽聞陳繼儒與王鑒、王時敏幾位品茶做茶的談話，於是作小壺，以應文人

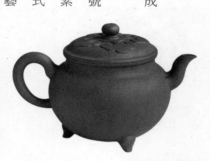

把梢下刻款：大彬

圖 5.2 時大彬·三足如意紋蓋壺

飲茶風尚之需。在文人雅士的文案上，有一具時大彬所作的紫砂壺，令人發悠遠的遐思。時大彬前後各位名家的紫砂技藝都不能超過他，於是時大彬在紫砂陶藝史上成為向大雅方向發展的標誌性人物。一般說來，時大彬的壺都有「大彬」或「時大彬製」的落款。

時大彬是聽了這批文人的議論之後，開始作小壺的。馮可賓《茶箋》中說：「茶壺以小為貴，每一客，壺一把，任其自酌自飲，方為得趣。何也？壺小則香不渙散，味不耽擱。」周高起《陽羨茗壺系》亦云：「壺宜小不宜大，宜淺不宜深，壺蓋宜盎不宜砥，湯力茗香，俾得團結氤氳。」以前飲茶是用大壺泡好倒在杯盞中飲，後來是每客一壺，在壺中飲，故不宜大。且小壺有玲瓏感，放在几案上，即是一件藝術品。這說明成熟期的紫砂壺欣賞性已與實用性並重了。

三足如意紋蓋壺（圖5.2）是時大彬的作品，屬時大彬改製後的小大壺，高11.3cm，口徑8.4cm，

壺，於一九八四年四月出土於無錫縣甘露鄉蕭塘

明代華師伊夫人墓。華師伊是明代南京翰林學士

華察之孫，據墓誌銘知，華師伊生於嘉靖四十

五年（一五六六）卒於萬曆四十七年（一六一

九），但安葬於崇禎二年（一六二九）。隨葬品中

除這把大彬壺外，還有當時名貴的瓷器、銀筷、

銀鏟、銀勺、取暖消暑用品、梳妝用品和文房用

品如端硯、印章等（參見《江蘇無錫縣明華師伊

夫婦墓》，載《文物》，一九八九年七月），皆是

死者生前常用且十分珍貴之物。而且，死者和大

彬是同時代人，他死時大彬還健在。從各方面證

知，這把壺是時大彬可靠的真跡。

此壺壺身是一球形，形狀在青銅器的鬲鼎敦

之間。素面無飾，唯蓋上有如意紋。三小足曲潤

有變，又和壺身渾然一體，統一中見變化。壺嘴

（流）外撇，和壺把對稱而又呼應。壺身表面滿

飾微凸的小顆粒，這就是雜砬砂。栗色的壺身上

泛出無數的金、黃、白色小砂粒，隱隱閃爍，顯

學者陳繼儒

一五五八—一六三九

字仲醇，號眉公、華亭（今上
海市松江區）人。明學者、詩
人、畫家，與董其昌齊名而隱
居終生。編有《寶顏堂秘笈》
等書。

畫家王鑑

一五九八—一六七七

文壇領袖「後七子」之首王世
貞之曾孫，明末清初畫家。字
玄照，號染香庵主，太倉（今
江蘇）人。其山水畫創作擅長
烘染，調性平實，多摹擬宋、
元之作。

畫家王時敏

一五九二—一六八○

字遜之，號西廬老人，太倉
（今江蘇）人。明末清初畫
家，少學董其昌，擅畫山水，
有《西田集》。與王鑑、王原
祁，王翬一起合稱「四王」。

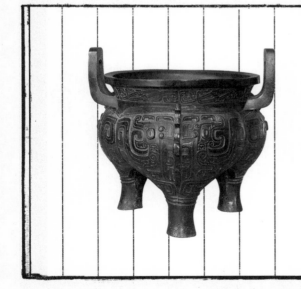

師趁鬲

時大彬的三足如意紋蓋壺很有古青
銅器的影子。比如這件現藏於故宮
博物院，屬晚周時期的師趁鬲，
也是三足樣式。全器有三種裝飾
紋樣：回形紋、回首夔龍紋、重環
紋。是迄今為止所知鬲中最大且最
華麗的一件。

得格外質樸古雅。把柄下和底足之間刻有「大彬」二字，字體端正，下刀時重，故起筆方而銳，筆畫爽利，氣韻貫通，無印章。李景康說，大彬作壺「從未見署款而兼蓋章者」，此壺正是如此。整體欣賞，此壺神韻淡遠，雍容端莊，置之几案上，確實味之無窮。

六方壺（圖5.3），時大彬作，高11cm，口徑5.7cm，現藏揚州博物館。一九六八年出土於揚州江都鄉洪飛大隊鄭王莊，墓主姓曹。同時出土的還有磚刻地券一方，注明為明代萬曆四十四年（一六一六）墓葬。在壺底部，順著壺把至壺嘴的對直線上，刻有楷書「大彬」二字，這兩個字和前述大彬三足壺上「大彬」二字不同，其「大」字最後一捺，略嫌滯重；「彬」字三撇，起刀又輕挑，然後用力下捺，落鋒尖細輕淺。看來和上述三足壺不是同期作品，但名下亦沒有印章。此壺也是小壺，屬大彬改製後的作品，紫砂泥比以前更加細膩，形制在繼承傳統樣式的基礎

上也做了重大改變。羊角山出土的紫砂壺也有六方形的，但並不是挺直的，而是上大下小，且壺口也是六方形的。大彬這把六方壺是把六塊長方壺片挺直地鑲在壺底外，還將傳統的六方蓋口改為圓形。這一改革是有傳統哲學思想為據的，中國古人認為「天圓地方」，人「頭圓腳方」，凡合乎天道的東西莫不如此。因而，大彬也把壺的上部改為圓形，以符「天圓地方」的原則。這把壺在紫砂工藝史上有著重要的意義。

紫砂胎紅雕漆執壺（圖5.4），時大彬作，高13cm，口徑7.8cm，現藏故宮博物院。這是一件紫砂工藝與雕漆工藝相結合的作品，內胎為紫砂器，外塗厚生漆，雕刻人物山水以及各種飾紋，底部塗黑漆，漆層下隱刻「時大彬製」四字楷書。壺的形制和揚州博物館所藏六方形相同，只是壺為四方圓蓋，這就更符合「天圓地方」的道理。原物為宮廷用具，外表刻飾華麗工細。此壺是時大彬遺世作品中唯一的一件紫砂胎紅雕漆壺

壺流、把　壺的流和把在製作時都採用了捏塑加工方式，使用了起線等專門工具，並被後人沿用至今。

蓋、口　圓口、圓蓋搭配方形壺身，矛盾但很有張力，也符合古人對於世界「天圓地方」的認知。

壺質　紫砂泥的質感非常細膩均勻，說明素材運用和燒製過程都非常講究。

壺身　時大彬用六塊長方壺片挺直地鑲在壺身外周，令造型更顯爽快、穩定。

圖5.3　時大彬·六方壺　　　　　　曹姓墓主磚刻地券上的文字

壺壁圖案

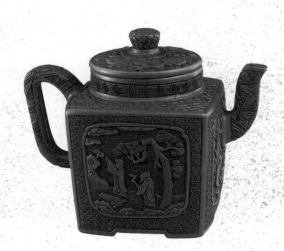

圖5.4　時大彬·紫砂胎紅雕漆執壺

執壺，在宜興紫砂藝術史上也是少見的。

鼎足蓋圓壺（圖5.5），時大彬作。壺高11cm，口徑7.5cm，現藏福建省漳浦縣文化館。

一九八七年出土於福建省漳浦縣盤陀鄉廟埔村的明代墓中，從墓誌銘知，墓主人盧維禎（一五四三—一六一〇）是明萬曆年間戶、工二部侍郎。此壺乃盧氏生前用過之物。壺底有「時大彬製」四字楷書，字體和無錫華氏墓出土的三足壺差不多。壺身也佈滿了梨皮狀的小白斑點，蓋上倒立三隻扁鼎足，頗為別致。

寶誥壺（圖5.6），也叫印包壺，一般叫包袱壺，高6.9cm，寬7.7cm，現藏香港茶具文物館。其仿製了皇家印璽寶誥外面用綢布包起的形狀。這個造型在南宋就有，故宮博物院藏有一件「南宋吉州窯牙白色寶誥小把壺」，形式與此類紫砂壺很相似。這說明宜興紫砂藝人對傳統器物是廣為借鑑的。此壺底刻「墨林堂」、「大彬」兩行字。「墨林堂」是嘉興著名收藏家項元汴（一五二

底刻款：萬曆丁酉年
時大彬製

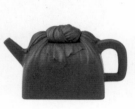

圖 5.7 時大彬·僧帽壺

圖 5.6 時大彬·寶誥壺

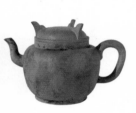

圖 5.5 時大彬·鼎足蓋圓壺

五—一五九〇）的齋號。項元汴一生從事古文物的收藏和鑑賞，亦能畫，號嘉興派，和大畫家仇英、董其昌、陳繼儒交往甚密。

僧帽壺（圖5.7），高9.3cm，寬9.4cm，現藏香港茶具文物館。傳說金沙寺老僧始創紫砂壺作的就是僧帽壺，乃仿照自己的僧帽而作，供春也作過僧帽壺。時大彬也仿供春作過此類壺。金沙寺中的老僧如果真有其人，乃是明正德至嘉靖年間人，但僧帽壺的出現卻遠早於此。

景德鎮明代御廠遺址中曾出土了五十餘件僧帽壺，製作年代皆在明永樂五年（一四〇七）之前。

據《明史》和《明寶錄》等書記載，明成祖朱棣在為燕王時就聽說西域有一位活佛藏僧叫哈立麻，做皇帝後，永樂元年（一四〇三）即請哈立麻到南京。永樂五年，永樂帝為其母即高帝后（朱元璋妻）薦福（做功德），命建普渡大齋於靈谷寺（靈谷寺今尚完整存在於南京中山陵後）。哈立麻率眾僧在靈谷寺為高帝后薦福。因為做道場時僧人不能

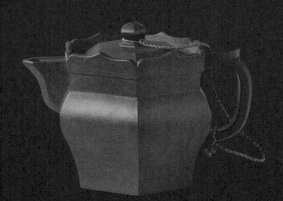

時大彬這把印包壺多了雜砂質感，壺嘴取了鳳首造型，壺把則是龍頭裝飾，壺雖小張力卻足。

目前所能見到的僧帽壺之造型樣式，至遲在元代就有了。右圖「青白釉僧帽壺」（瓷器）現藏北京首都博物館，就是元代之物。高19.7cm，口徑16.2cm，長頸、圓腹、有圈足，為景德鎮所造。

還是出自時大彬之手的這款高僧帽壺，壺蓋還是蓮瓣樣式，只是壺帽壓縮，壺體更顯穩重，色彩也更沉鬱。

瞌睡，永樂帝便派人作一大批僧帽壺賜給哈立麻眾僧。不久，哈立麻又赴五台山建大齋，再為高帝后薦福，永樂帝賜之優厚，因而僧帽壺於此時期燒造特多，之後歷代都有仿造。由此可知，僧帽壺絕不始於正德年間。但明代的僧帽壺和元代景德鎮的僧帽壺有別，其下不圓，而是四方形，頸亦不長。時大彬這把僧帽壺遠遠超過前人，其線面明快，輪廓清晰，剛健挺拔，神韻清爽，實為難得。

時大彬的壺存世還有一些，但偽作更多，說明時大彬及其紫砂壺的巨大影響力。在他活著的時候，他的壺就成為一代名貴之物代表，包括用之殉葬。在他死後，人與壺聲譽更高，人們爭其壺為珍藏。和時大彬同時代而年紀略長的著名學者張大復著《梅花草堂筆談》，其中卷三談到時大彬壺云：「王祖玉貽一時大彬壺……四維上下虛空，色色可人意。」在張大復心目中，時大彬壺是「名窯寶刀」、「知其必傳」。明末人周高起認為時大彬是超越前古的唯一大家，前後諸名家

學者許次紓
一五四九—約一六〇四

號然明，明代茶人和學者。詩文創作中只有《茶疏》傳世，《茶疏》對產茶和採製有較深研究，並有姚紹憲萬曆丁未（一六〇七）年寫的序，云：「然明化三年矣。」（許次紓死去三年）可知許次紓比時大彬去世早。

文人張大復
約一五五四—一六三〇

字元長，昆山人，生於明嘉靖三十三年（一五五四），卒於崇禎三年（一六三〇）。和陳繼儒、徐渭、文震亨、許次紓等同時而有交往。陳繼儒曾為其《梅花草堂筆談》寫序。

並不能及。

「往時龔春（即供春）茶壺，近日時大彬所製，大為時人寶惜。」（許次紓《茶疏》）

「時壺名甚遠」（陳貞慧《秋園雜佩》）時大彬的壺太出名了，世人直以「時壺」稱之，連邊遠偏僻之地皆知之。

「荊溪陶器古所無，問誰作者時與徐（時大彬與徐友泉）。泥沙入手經搏埴，光色便與尋常殊……吁嗟乎，人間珠玉安足取，豈為陽羨溪頭一丸土……」（汪文柏《陶器行贈陳鳴遠》）

這是說時大彬、徐友泉、陳鳴遠等人的紫砂壺一出，人間珠玉都不如這一丸土珍貴了。

明末清代至近代詩文讚譽時大彬者不勝其數，以上諸文不過小小一角。明末散文家張岱在其《陶庵夢憶》卷二中寫道：「宜興罐，以龔春為上，時大彬次之，陳用卿又次之」，並稱紫砂壺可以和商彝、周鼎平列，足見其珍貴到何等地步。甚至連小說中也把「時壺」作為紫砂壺的代

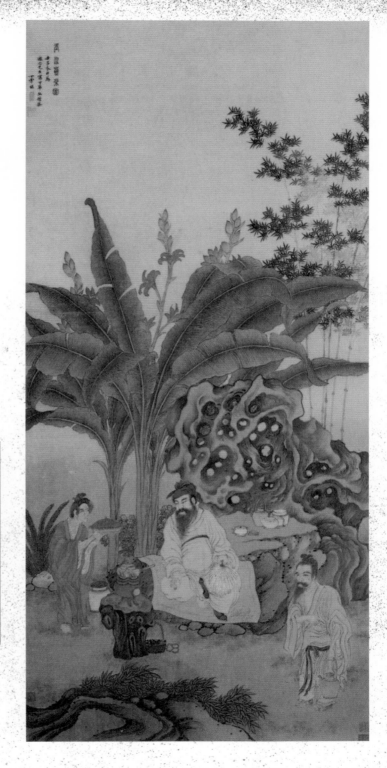

明・丁雲鵬《玉川煮茶圖》

故宮博物院藏

丁雲鵬（一五四七—一六二八），明代書畫家。字南羽，安徽休寧人。以人物、佛像、山水畫聞名。畫中手持白羽團扇的白衣人為詩人盧仝，正觀看青銅爐上的朱泥單柄壺，身後石桌上可見各式茶具。

文人金木散人
生卒年不詳

表，乃至與宣銅寶鼎、王羲之書法同列。

金木散人編著的《鼓掌絕塵》第三十三回「喬小官大鬧教坊司，俏姐兒夜走卑田院」，寫道內有一房，但見：「香几上擺著一座宣銅鼎，文具裏列幾方漢玉圖書，時大彬小磁壺，粗砂細做。王羲之《蘭亭帖》，帶草連真……」這套書編於崇禎四年（一六三一）之前，當時，時大彬還健在，但他的壺已被寫進小說裏，可見其地位崇高。

凌濛初《拍案驚奇》（尚友堂本，刊於一六二八崇禎元年），第二回「姚滴珠避羞惹羞，鄭月娥將錯就錯」，寫萬曆年間，徽州休寧女姚滴珠在一幽靜清雅房屋中，但見：「明窗淨几，錦帳文茵，庭前有數種盆花。座內有幾張素椅，壁間紙畫周之冕，桌上砂壺時大彬，窄小蝸居，雖非富貴王侯宅，清閒螺徑，也異尋常百姓家。」

周之冕是畫家，開勾花點葉一派，是這一派的一代領袖。家中有了「周畫」、「時壺」，便非尋常百姓家，亦可證時大彬聲譽之高。

蘇州人。其書《鼓掌絕塵》明崇禎四年刊行，分風、花、雪、月四集，風和雪兩集有關於世俗男女的情事。花和月兩集則對官宦和科舉多有表現。

文學家凌濛初
一五八〇—一六四四

明末文學家、戲曲家。字玄房，號初成，烏程（今浙江湖州）人。以短篇小說集「二拍」（《拍案驚奇》、《二刻拍案驚奇》）聞名於世。對明末市民階層興起，男女情愛觀等多有表現。

畫家周之冕
一五二一—？

字服卿，號少谷，常熟人，後居長洲（今江蘇蘇州）。以極富神韻的花鳥畫著稱於世，擅長用勾花點葉法畫花，色彩鮮妍。所作《百花圖卷》在二〇一〇年十二月保利五週年秋拍中被以八千一百萬元人民幣高價拍出。

三 點土成金時門弟子

時大彬之後，紫砂壺就愈為各界人物重視，乃至「一壺重不數兩，價重每一二十金，能使土與黃金爭價」（見周高起《陽羨茗壺錄》）。

時大彬門下第一高足是李仲芳，明萬曆至清初（約一五八〇—一六五〇）人，為李茂林之長子。《陽羨茗壺錄》記載，李仲芳作壺，其形制漸趨文巧，而其父李茂林則督促他注重古意，李仲芳堅持己見，以後卒於文巧相競。

觚棱壺（圖5.8）是李仲芳的作品，高7.2cm，寬9.2cm，現藏香港茶具文物館。此壺雖小巧但不甚玲瓏，又兼具古樸和文巧之長，是李仲芳製壺由古樸向文巧方面發展時期的作品，壺底有楷書「仲芳」二字款。此壺表面亦有梨皮狀的凸粒，近於時大彬風格。

扁圓壺（圖5.9）是李仲芳的作品，高6cm，現為私人收藏。此壺的底部上刻「丙午中秋仲

圖 5.8 李仲芳‧觚棱壺

圖 5.9 李仲芳‧扁圓壺

芳」六字。壺呈鐵栗色，壺蓋大而平，然壺蓋與

壺口接觸之處，十分緊密，其間不容髮。壺體輪

廓分明，線條流暢，剛柔兼濟，方圓互寓，挺拔

中見端莊，瀟灑中見穩重；風古恆而秀韻足，喻

之於畫，是為氣韻兼力的作品。吳梅鼎論李仲芳

的壺「骨勝而秀出」（見《陽羨茗壺賦》），驗之

此壺，正是如此。

仿古盉形三足壺（圖5.10）是徐友泉的作品，

高12.4cm，寬8.2cm，現藏香港茶具文物館。

徐友泉，名士衡，也是時大彬弟子，萬曆至崇禎

間人。其原非陶人，因其父喜好時大彬的壺，請

時大彬致家塾。一日徐友泉硬要時大彬作壺的泥

戲。時大彬不從，徐友泉把時大彬手中製壺的泥

搶下，奪門而逃，正好見樹下眠牛將起，尚屈一

足，於是當場注視捏塑，竭力刻劃其形狀。後來

他帶作品去見大彬，時大彬一見驚歎曰：「如子

智能，異日必出吾上。」

異獸（圖5.11）也是徐友泉的作品，大概類似

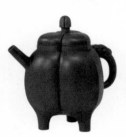

圖5.11 徐友泉·異獸

底刻款：友泉

圖5.10 徐友泉·仿古盉形三足壺

於他的眠牛圖。徐友泉後隨時大彬學製壺，變化

其式，仿照和學習古代諸器皿，配合土色所宜，

畢智窮工，作品皆精緻無比。晚年自歎曰：「吾

之精終不及時之粗。」人的修養達到一定高度就

能知道自己的不足，徐友泉雖為一代名家，最終

仍知道自己不及時大彬處。

徐友泉的作品以仿古青銅器為主，「異獸」

下就刻有「友泉仿古」的款，他在很多作品上都

刻有「仿古」二字，如「仿古盉形三足壺」也是

仿青銅器盉的形式，予人以非常古雅的美感。宜

興陶瓷博物館還陳列有徐友泉的「三羊小水盂」，

此壺完全是仿青銅器的羊頭尊形式。其實，明代

的紫砂壺基本上都是仿古，只是徐友泉尤為顯著

而已。

徐友泉和時大彬、李仲芳被人稱為「壺家三

大」，周高起云：「陶肆謠曰『壺家妙手稱三大』，

謂時大彬、李大仲芳、徐大友泉也」。之所以稱

「三大」，乃因三人排行都是老大。

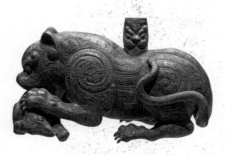

三羊小水盂

出自徐友泉之手的這款水盂，從六足可見古青銅器的影子。盂口取梅花形，盂肚部分則設有三只口銜圓環的羊頭，少見面別致。

青銅與紫砂

比較下圖的三足銅鼎、左圖的青銅獸和時大彬、徐友泉的紫砂創作，的確可找到造型上的共通之處。

（左）春秋時期的青銅鎏金虎噬羊形底座。

（下）戰國銅鼎，出土於南陽市淅川縣郭莊墓群。

（圖片提供／東方IC）

明・文徵明《惠山茶會圖》

故宮博物院藏

據說，文徵明在明正德十三年（一五一八）二月與好友蔡羽等人赴無錫惠山遊覽後作此畫。畫中最左文士似在招呼他人飲茶，侍童在旁烹茶，張羅茶具。中間樹石圍繞的井亭之中又有士子兩位。圖右還有兩位士人，正於山中小徑交談。

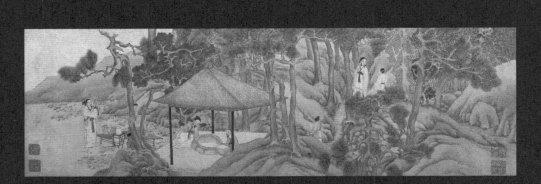

一粒珠壺

此壺由清代道光、同治年間的製壺高手邵友廷製作，樣式與邵文銀的圓珠壺極為相似，但更顯渾圓敦厚。所謂「一粒珠」，是形容壺身如同一粒珠，壺紐亦是一粒珠。

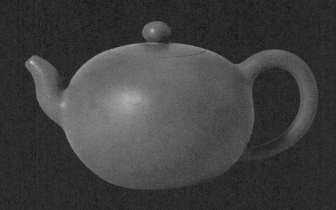

圓珠壺（圖 5.12）是邵文銀的作品，高 9.6cm，寬 8.9cm，現藏香港茶具文物館。邵文銀又名亨裕，明萬曆至清初人，也是時大彬弟子；文銀的哥哥叫邵文金，又名亨祥，同是時大彬弟子，仿大彬漢方壺獨絕。文銀製作文巧，而這個圓壺完全素身，無一點紋飾，其造型有「圓、穩、勻、正」之感；其身、口、蓋、紐、嘴、肩、把的配合十分協調和諧，勻稱流暢。壺身是個大圓珠，壺紐是個小圓珠，流和把又皆是長圓，相映成趣，簡潔圓潤可愛。壺底有一塊大印，上刻「邵亨裕製」四字篆書。

鼓腹提梁扁壺（圖 5.13）是邵元祥的作品，高 21.1cm，寬 20.7cm，現藏香港茶具文物館。壺底及蓋內有印「荊溪」、「邵元祥製」、「元祥」。邵元祥也是明萬曆至清初人，邵氏家族製壺名手之一。當時紫砂製壺業流行鼓腹粗嘴風格，邵壺更典型，可作為鑒定明末清初這一類壺的標準。除了鼓腹粗嘴外，提梁也顯得雄健。而其壺蓋扁

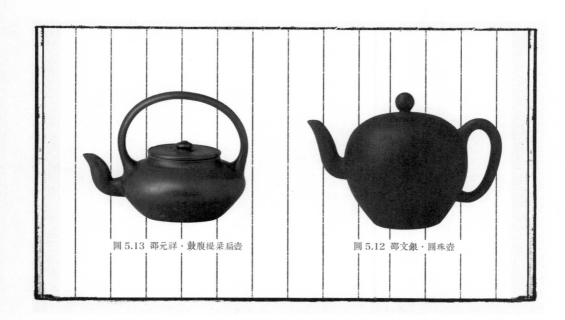

圖 5.13 邵元祥‧鼓腹提梁扁壺　　　圖 5.12 邵文銀‧圓珠壺

平，壺紐玲瓏，顯示了此壺也有文秀之氣。且壺蓋扁平，就增加了提梁當中的空間，更顯提梁之雄健，提升壺的氣勢，同時圓中見平，又見其有變化。如果壺蓋又做成圓球形，不但減少了提梁的空間，也和提梁的形態重複，猶如寫詩一樣，同義詞多了，必減少詩的魅力。

弦紋金錢如意壺（圖5.14），陳用卿作，高28.6cm，寬22cm，現藏香港茶具文物館。壺腹上刻草書「詩人臨白雪，才子步青雲」十字，下刻「用卿」二字款。在壺上刻字，久已有之，但一般都在壺底上刻。在壺腹上刻字，且刻的是詩句，就現存可考實物而論，這是最早的一把。有一些在壺腹上刻字的所謂時大彬壺，都是贗品。

和陳用卿同時的製壺名手蔣時英、歐正春、邵文金、邵文銀等四人，被稱為時大彬的「四大弟子」，屬於雅流之列。陳用卿比他們年輕一些，是明泰昌至清初（一六二○─一六六一）人。他性格剛強，為人處事肯承擔、重義氣，曾

圖5.15 陳仲美·束竹圓壺　　　　　　　　圖5.14 陳用卿·弦紋金錢如意壺

被官吏擬議逮捕入獄，故人稱之「陳三呆子」。但陳用卿的壺式卻崇尚工緻，如蓮子、湯婆、缽盂、圓珠諸制，不規而圓，巧奪天工。其刻字之款仿三國時鍾繇字帖，頗得其神韻。

這把弦紋金錢如意壺，腹上有一道弦線，猶如一條腰帶。紐上鏤空為金錢狀，蓋上有如意花紋。壺形圓、穩、勻、正、有一股雄偉氣勢，而且是為一個大壺，就更顯得氣勢宏大，但龐大中又見細微，觀其金錢、如意紋、弦紋，皆很工緻。

束竹圓壺（圖5.15）是陳仲美的作品，高7.7cm，寬9.3cm，壺底刻「萬曆癸丑」、「陳仲美作」兩行款銘，現藏香港茶具文物館。

陳仲美也是紫砂壺藝術史上的重要人物。他是婺源人（現屬江西），活動於明天啟至清初順治間（約一六二一─一六五五）。原來造瓷於江西景德鎮，但感到造瓷的人太多，而且是集體生產，不足成其名，於是離開景德鎮來到宜興，

造起紫砂壺、香盒、花杯、猴猊爐、辟邪鎮紙等物。他極盡雕刻修飾，手藝鬼斧神工，壺像花果，綴以草蟲，或龍戲海濤，伸爪出目。他塑的觀音菩薩像，莊嚴慈憫，神采欲生。周高起說他「智兼龍眠、道子，心思殫竭，以夭天年」。龍眠是指宋代畫家李公麟，晚年專畫佛菩薩像，有一種高古文雅氣。道子乃指唐代畫家吳道子，唐代學者張彥遠稱他為「百代畫聖」，其以畫佛菩薩像聞名，頗有氣勢。而陳仲美的紫砂菩薩像兼二者之長，可見為極品之作。「心思殫竭」是說他絞盡腦汁，費心太多，「以夭天年」，則是抱憾陳仲美死時僅三四十歲。

這把束竹圓壺，也是仿自然型，像一束竹柴，自然之趣喜人。

陳仲美到了宜興之後，對紫砂壺的發展有兩點大的影響：其一是把景德鎮造瓷技術和造型裝飾等帶到宜興，增強了二者之間的聯繫；二是推動仿自然型愈來愈多。

畫家李公麟

一〇四九—一一〇六

北宋畫家，字伯時，號龍眠居士，廬州（今安徽）人。擅長人物鞍馬，歷史題材和山水繪畫，其白描作品神韻生動，繼承和發展了顧愷之、吳道子等人的技法。

畫家吳道子

約六八〇—七五九

唐代畫家，今河南禹州人。擅長表現佛道形象也工山水，被後世尊為「畫聖」。其筆下人物衣袂飄飄，人稱「吳帶當風」。現存的《送子天王圖》是宋時摹本。

扁鼓小壺

此壺亦出自惠孟臣之手，同樣素潔秀雅，壺底刻有「竹窗留月夜評茶 孟臣製」。現藏於香港茶具文物館。

明・杜　《梅下橫琴圖》（局部）

故宮博物院藏

杜堇，生卒年不詳，明代畫家，最工人物。其畫中的雅士與山水琴梅相伴，身旁侍候有煮茶捧盞的童子，生活很是愜意。

朱泥圓壺（圖5.16），惠孟臣作，高7.6cm，口徑2.9cm，現藏香港中文大學文物館。壺底有「乾隆十三年製」楷書刻銘，旁鈐二印，上圓印「惠」，下方印「孟臣」。朱泥圓壺其身溜肩直腹、和諧自然，壺底向內平捺形成圈足一周；壺蓋圓平，把、嘴皆小巧玲瓏，天然去雕飾。整體製作工整、光潤秀雅，敦正、工巧兼而有之。

紫砂壺的美，主要靠觀者的感受而得。其大小高矮，比例轉折，有時差一點則美，多一點就俗，故必須恰到好處。這就需要靠製壺者的感覺去控制，至於製壺者的感覺，又源於其修養和經驗等因素。

惠孟臣是當時的名家之一，宜興人，生卒於萬曆至清初康熙年間（約一五九八—一六八四）。其書法類唐代大書法家褚遂良之風，《陽羨名陶錄》謂其：「善摹仿古器，書法亦工。」其作品朱紫者多，白泥者少；小壺多，中壺少，大壺最罕。所製者大者渾樸、小者精妙秀雅，這把朱

書法家褚遂良
五九六—六五八或六五九

字登善，錢塘（今浙江杭州）人。唐代名臣、書法家。書法取法王羲之、王獻之、剛柔並濟瀟灑俊朗，與歐陽詢、虞世南、薛稷等被合稱為唐初四大書家。傳世書跡有《孟法師碑》。

圖5.17 葵花菱形壺

圖5.16 惠孟臣·朱泥圓壺
底刻款：乾隆十三年製印：惠　孟臣

泥圓壺正屬後者。

葵花菱形壺（圖5.17），無款，經鑑定為明末之作品，作者無考，但壺的形式頗奇特，壺高13.5cm，壺頸深凹進去，似把壺體分成上下兩部分，上部分又似和壺蓋合為一體，因而，把的上端似是連著壺蓋，這其實和壺蓋無關，卻給人一種奇特的感覺，在紫砂壺的造型上頗為罕見。壺蓋為葵花型，壺體由直線和凸圓面結合構成，壺把和流圓渾，皆不同凡響。

但這類奇特的壺，偶爾為之有新鮮感，如果以此為常法則不可取。

第六章

發達期的紫砂壺

一 三種風格的紫砂壺

清代，宜興紫砂陶業承明代之勢，更加發達。

紫砂壺的名氣愈來愈大，不但文人們喜愛，在此風的影響之下，小市民、宮廷顯貴、邊疆富家乃至外國人均喜愛上了它。據《揚州畫舫錄》卷四記載，清代揚州有專營紫砂壺的店舖，頗受各階層人士喜愛，其中不少以文人的風格為依歸。但也有數量很多的小市民、巨富附屬階層，以及一些小康的農民（包括地主），他們喜好富貴氣，樸素、單純、高雅的文人風格不能滿足他們。而市場的需要，必然影響紫砂業發展的方向。此時，紫砂壺市場變大了，因為清代人把飲茶視為與吃飯同等重要的事，無論富貴貧賤，無不每日用茶。

袁枚《隨園詩話》中記云：

書畫琴棋詩酒花，當年件件不離他。

文學家袁枚
一七一六—一七九八

字子才，號簡齋、隨園，浙江錢塘（今杭州）人，乾隆時進士。善文也作小說。主張「性情之外本無詩」，對程朱理學和儒家多有批判。著有《小倉山房集》、《隨園詩話》等。

而今七事都更變，柴米油鹽醬醋茶。

茶成為日常生活不可缺少之物，和柴米油鹽一樣重要，各層次的人都用茶，其對茶壺的審美要求自然也就不同，於是，清代出現了三種風格不同的紫砂壺。

其一仍然是傳統的文人審美情趣，講究內在氣質和單純樸素，並發展為在壺體上大量題詩題文，作畫鈐印，即更講究「文心」；

其二是富麗豪華、明豔精巧的市民趣味。在紫砂壺面上用石綠、石青、紅、黃、黑等色繪山水人物花鳥等；或施以各種明豔的釉色，或嵌金鑲銀，甚至裝製金銀提梁等；

其三是包金銀邊或裝玉的外銷風格。市民風格的壺也有嵌金銀的，但多數是嵌花紋、嵌字，外銷到泰國或西歐等國的壺則多包金銀邊、加金銀提梁等，明顯不同於市民風格。

第一種風格可以叫「文人風格」，或「文人畫」、「文人壺」，類似繪畫中的「文人畫」。「文人壺」上也

明代初期佔據畫壇主流的山水畫流派之一，由浙江錢塘（今杭州）畫家戴進（一三八八—一四六二）創立，代表人物還有江夏人吳偉、張路、藍瑛等。其山水、人物取法南宋畫院體格，但用筆更疏簡瀟脫，氣勢豪放，風格曾遠播至日本，嘉靖年間走向沒落。

吳門派

明代在蘇州地區形成的繪畫流派。明初至天順年間（一三六八—一四六五）由沈恆吉等人發端，成化至嘉靖年間（一四六五—一五六七）達到全盛。代表畫家有沈周及學生文徵明、唐寅、仇英等，他們繼承元代文人畫傳統，追求簡潔筆墨趣味，多表現江南的山巒湖泊，也擅畫人物、花鳥。

松江派

對明代晚期松江府（今上海松江區）「蘇松派」、「雲間派」、「華亭派」三個山水畫派的總稱，在「吳門畫派」後興起，以董其昌（一五五一—一六三六）為首，代表畫家還有趙左、沈士充、顧正誼、陳繼儒等。他們提倡師法古人，將書法的筆墨趣味融於繪畫，風格清逸靈秀。

開門七件事

「開門七件事，柴米油鹽醬醋茶」，在元明詩中也有，只是沒有明末清初時期普遍。如「早晨起來七件事，柴米油鹽醬醋茶」（元人武漢臣《玉壺春》第一折）還有「柴米油鹽醬醋茶，般般都在別人家。歲暮清閒無一事，竹堂寺裏看梅花。」（唐寅《除夕口占》詩）唐寅家貧，除夕，從柴到茶，別人家中有，他沒有，索性餓著肚子去竹堂寺裏觀看梅花，雖貧但高雅之趣不減。清無名氏《避債詩》亦同意「前門索債亂如麻，柴米油鹽醬醋茶。我亦他娘不得，後門走去看梅花。」

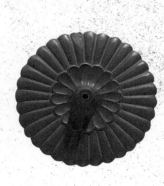

堆雕菊花紋提梁壺

此壺為清代作品，作者不詳，運用了精巧的仿生寫實技法，從菊花造型中獲取靈感，花瓣形紋飾帶來華麗意味。

繪畫，但只以刀刻，不施彩，不破壞紫砂壺的樸素高雅氣質；第二種風格可以叫「市民風格」、「民間風格」或「民間壺」，類似「民間畫」；第三種風格只是為了滿足國外買主需要。三種風格的壺，仍以「文人壺」為主流，為代表風格，且大家、名家仍然在文人審美觀指導下，創作「文人壺」。富麗明豔的「民間壺」始終居次要地位，有的只是應買主需要特製，製陶名手偶爾為之。

重要的是，文人們時時控制紫砂壺的發展，並親自參與設計，或親自和製壺者合作，使紫砂壺的主流一直沿著文人欣賞的樸素風格發展。故俗而豔的風格行不久，便漸趨消失。

明代紫砂壺的形式基本上是仿古，有很多壺手明白刻寫「仿古」字樣，這正如明代的繪畫雕塑。明前期的繪畫以「浙派」為主，都是仿南宋院體的，；明中期繪畫以「吳門派」為主，都是仿後期繪畫以「松江派」為主，又是仿五代董源、「元四家」（黃公望、王蒙、倪瓚、吳鎮）的；明

清代彩釉壺

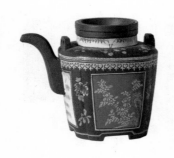

作者不詳。其鮮豔的色彩，豐富的紋樣，應是迎合當時富貴或市民階層的需求。

巨然、「元四家」至「吳門派」的風格。明人摹仿前人之作乃因為已有大批遺產可供摹仿，加之明代藝術開始商品化，作者需要製作大量商品，故無暇去創新。但明人並不以仿古為目的，他們在仿古的基礎上，儘可能地加入自己的想法，有時仍有一定新意。所以明人的仿古之作，一眼便看出。

清人作品卻以仿古為目的，如清代以「四王」（王時敏、王鑑、王原祁和王翬）為代表的主流畫風，即以酷似古人為最高原則，他們提出「刻意師古」、「力追古法」、「宛然古人」，並以得古人「腳汗氣」為榮。風靡一時的「考據學」其實就是「懷古」，就是在舊紙堆裏討生活。所以，影響所至，紫砂壺也以復古摹古為目的。

但清代中期，江南社會產生了一些變化，曾被摧殘了的商業社會又一次興起，而且更甚於明朝，一些大商人、大貴族、大地主可以控制市場的興衰，左右一些城市的經濟、文化之發展。他

清・冷枚《耕織圖》（第十七開 持穗）

台北故宮博物院藏

《耕織圖》表現了農人於農舍旁旁擊打稻穗的勞動情形。其中邊上一人呈蹲踞狀，右手執茶壺，正將茶水倒入白瓷碗中，可見茶飲也是庶民不可缺少的日間享受。

南畝秋來慶阜
赳赳明崔王
未穫苦莢穗
茫情霜
玄曉兒呼鄰里
迢聽村
彬打稻
孝

清・王樹谷《四友圖》（局部）

故宮博物院藏

王樹谷（一六四九—約一七三三），清代人物畫家，《四友圖》描繪了四位身著官服的文人品茶吟詩作畫的情景，畫左童子正在爐邊煽火煮茶，身邊有提梁茶壺、茶罐等物。

們在朝廷勢力之外又形成一個「王國」，而且生氣勃勃，很多知識分子便依附這股勢力，借以發揮自己的性靈，舒展自己的個性。譬如和袁枚同時的「揚州八怪」，他們敢於辭官不做，擺脫朝廷的束縛，到揚州去賣畫為生。他們的畫都有自己的個性，與風靡一時的「四王」仿古畫風截然不同。

紫砂壺的製造也受此風影響。清中期，在仿古的氣氛中，出現了「曼生十八式」。「曼生十八式」雖然未完全脫離仿古，但樣式簡潔，壺身上刻了很多銘文，頗有一股新鮮氣息。

清代的紫砂壺仍舊大量銷往國外，且形式又有所改變。

二 陳鳴遠，偷師自然的大師

東陵式壺（圖6.1）是陳鳴遠的作品，一般

圖 6.1 陳鳴遠・東陵式壺

人都稱之為「南瓜壺」，其實壺上明白刻著「仿得東陵式，盛來雪乳香。鳴遠」，下鈐印「陳鳴遠」。壺高10.5cm，口徑3.3cm，現藏南京博物院。

陳鳴遠是順治至康熙間（約一六五一—一七二二）人，號鶴峰，又號壺隱，宜興上袁（一作「上元」）村人。在紫砂壺史上，陳鳴遠是清初第一大家，也是時大彬後最著名的壺手。紫砂壺的製作，到了陳鳴遠，又是一個新的里程碑。他繼承了明代文人壺造型樸素、高雅大方的形式，又著重發展了寫實的自然形式，使壺藝為之一新。此外，陳鳴遠有很高的文化素養，他在壺上刻的字，都有很深的含義，書法也有晉唐風格。

這把「東陵式壺」確是南瓜形，但他並非僅僅仿造南瓜，其中更寓有深意。「東陵」即秦始皇時代的東陵侯召平，其人品甚高，秦朝敗亡後，他安貧樂道，《史記》卷五十三記其「種瓜於長安城東，瓜美，故世俗謂之『東陵瓜』，從召平以

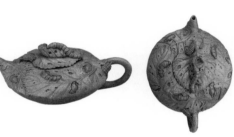

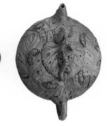

為名也」。一說瓜有五色甚美，仿東陵五色瓜而製壺，有慕其人高雅之意，題字更見作者心跡，表達安貧樂道之情懷。

蠶桑壺（圖6.2）也是陳鳴遠的作品，高6.7cm，口徑4至4.8cm，壺底有印章「陳鳴遠製」四字，現藏香港中文大學文物館。壺身扁圓，腹下部素面，上部則雕蠶食桑葉狀。壺蓋即一片桑葉，上臥一條全蠶，其他蠶半藏半露在桑葉中。壺泥基本上白泥微黝，調砂，其色更似蠶。這是陳鳴遠仿自然形的優秀作品之一。

陳鳴遠還有一把「歲寒三友壺」（圖6.3），高僅4.5cm，壺底刻「陳鳴遠」三字。明末製壺高手陳仲美有「束竹壺」，全仿竹束，陳鳴遠仿之但加以變化，把竹改為松竹梅，文人畫中稱「松竹梅」為「歲寒三友」，喻在艱難處境中見朋友節義之意。此壺之把是一松枝，壺腹上還作有松針，壺身由竹段竹葉和老梅幹組成。壺嘴和壺腹之間塑有梅花。

圖6.3 陳鳴遠·歲寒三友壺　　底印：陳鳴遠製　　圖6.2 陳鳴遠·蠶桑壺

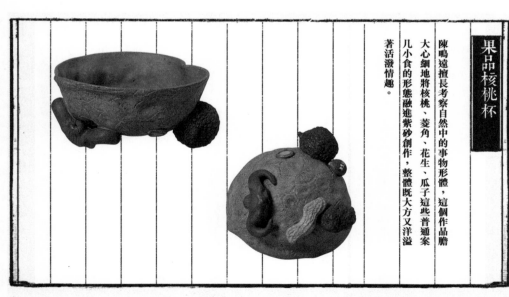

果品核桃杯

陳鳴遠擅長考察自然中的事物形體，這個作品膽大心細地將核桃、菱角、花生、瓜子這些普通案几小食的形態融進紫砂創作，整體既大方又洋溢著活潑情趣。

蓮形銀提梁壺（圖6.4）也是陳鳴遠的作品，

通高8cm，現藏蘇州。壺身腰部一大蓮花葉上刻字，下有「鳴遠」二字款，並鈐印二方，上曰「陳」，下曰「鳴遠」。古人論茶有「清德」，唐代裴汶作《茶述》說：茶，起源於東晉，盛行於唐朝。它的本性清澈，味道沖淡純淨，飲之可以消除煩惱，而且有讓人達到中和境界的功用。宋徽宗《大觀茶論》也說：茶凝聚了閩甌山川的靈秀氣韻，寄寓著美好的秉性。飲茶可以驅除心靈的鬱結，蕩滌心中的愁悶。日韓人士則認為茶德以「和敬清寂」、「清淨和樂」、「和靜清虛」。總之，茶德以「清」為中心，所以陳鳴遠於蓮形銀提梁壺上題「資爾清德」字樣，意即賦予你清德。這一題「煩暑咸滌」，是說煩悶、暑燥全可滌除。這一題字，壺的意義就不同尋常了。

四足方壺（圖6.5）也是陳鳴遠的作品，高10.3cm，口徑6.7cm，現藏上海博物館。壺有四足，矮而寬大，顯得敦實厚重。壺體方中見圓，

茶人裴汶
生卒年不詳
中晚唐時期人。曾任禮部員外郎、湖州刺史。著《茶述》一書，在民間頗有影響，但大部分言論已佚失。據說古時茶坊間常將陸羽奉為茶神，而裴汶和盧全分據兩側。

古樸大方。腹上刻字曰：「且飲且讀，不過滿腹。為禹同道兄，遠。」下鈐印「陳鳴遠」。這壺乃是陳鳴遠為朋友禹同特製。

陳鳴遠的壺遺世並不太多，但贗品卻很多，恰恰說明他的影響之大。汪文柏《陶器行贈陳鳴遠》云：「……陳生一出發巧思，遠與二子（時大彬、徐友泉）相爭雄。茶具方圓新製作，石泉槐火鏖松風……吁嗟乎，人間珠玉安足取，豈如陽羨溪頭一丸土。君不見輪扁當年老斫輪，又不見梓慶削鋸如有神。古來技巧能幾人，陳生陳生今絕倫。」清代藏書家吳騫則記陳鳴遠足跡所至，文人學士爭相延攬。陳鳴遠於是聲望更高，以至當時有諺云：「宮中豔說大彬壺，海外爭求鳴遠碟。」（一作「宮中閒說大彬壺，海內競爭鳴遠碟」）。

歷史的評說將陳鳴遠與時大彬、供春並稱為「紫砂壺三大名手」。吳騫在《桃溪客話》中甚至認為供春、時

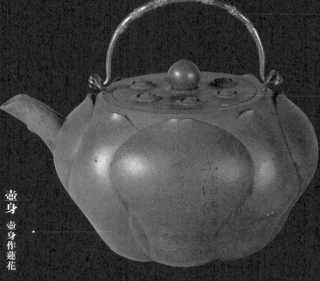

提梁 銀製的提梁仿製了藕節造型，拿捏時趣味十足。

壺蓋 壺蓋作蓮蓬形，上有六顆蓮子，和壺紐一樣皆能活動。蓋和口的結合也十分緊密，凸顯作者功力。

壺嘴 壺嘴上飾有小片荷葉，讓整壺的細節更加豐富耐看。

壺身 壺身作蓮花形，共有八片蓮花瓣。瓣尖微微翹起，出離壺身，更顯逼真。

圖 6.4 陳鳴遠‧蓮形銀提梁壺

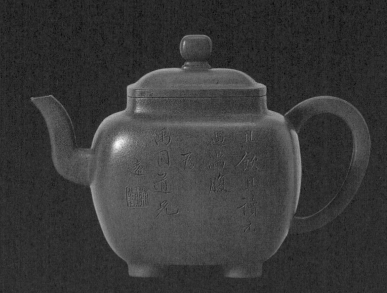

圖 6.5 陳鳴遠‧四足方壺

大彬也不能超過陳遠（鳴遠）。

圓月壺（圖6.6）是清康熙年間作品，款署「元盛」，元盛之名無考：又刻「此缶伴名士」，即是說這個壺伴隨著名士。壺是扁形，兩壁似兩個大圓月，泥白伴微珠，其他部分粟色。這種樣式的壺十分鮮見，雖非正宗，卻頗新奇。

玲瓏八竹壺（圖6.7），無款，高13cm，寬9.1cm，現藏香港茶具文物館，屬乾隆前期作品。壺嘴、把仿竹竿形，壺體作八根大竹段式，但竹段鏤空並呈竹葉形。乾隆期間，紫砂壺大量向市民銷售，為了迎合小市民情趣，各種花樣都漸漸出來了。但這把壺並不俗，它是單一的栗色，整個形狀還算雅致。鏤空技法古已有之，原始社會的陶器中就有，至宋大為發展，清代乾隆時期達到頂峰。

平肩如意壺（圖6.8）是邵茂林的作品，高18.2cm，作於雍、乾之間，壺底有印「邵茂林製」。鐵栗色的壺頗敦實古樸，但壺上卻用石

圖 6.8 邵茂林·平肩如意壺　　圖 6.7 玲瓏八竹壺　　圖 6.6 元盛·圓月壺

青、石綠、紅、黑、黃等顏色繪畫青綠山水。壺蓋紐四周畫為如意紋。古樸和富豔相結合，也是為迎合富商、市民的情趣而造的，故這個壺應為「市民壺」，但其形制不俗，山水也畫得不錯。

著名的聖思桃形杯（圖6.9），高7cm，口徑10cm，杯托高3.5cm，直徑14.5cm，現藏南京博物院。杯身以半桃為其形，折枝桃葉為把，以曲枝桃葉和花為裝飾兼作足，製作巧妙，技藝超絕，歷來被稱為傳世紫砂器中之傑作。桃杯上刻有：

闊苑花前是醉鄉，拈翻王母九霞觴。

銘文引自唐朝詩人許碏《醉吟》詩句，只是許碏的詩句原文為「踏翻」。

桃杯之下的托杯是近人裴石民所作。其托杯上銘文是：「聖思相傳為修道人，姓項，能製桃杯，大於常器，花葉幹實，無一不妙，見者不能釋手，二十年前，簡翁得此於燕市，歸而寶之。杯底葉小損、微跛，名手裴石民，時方以第二陳

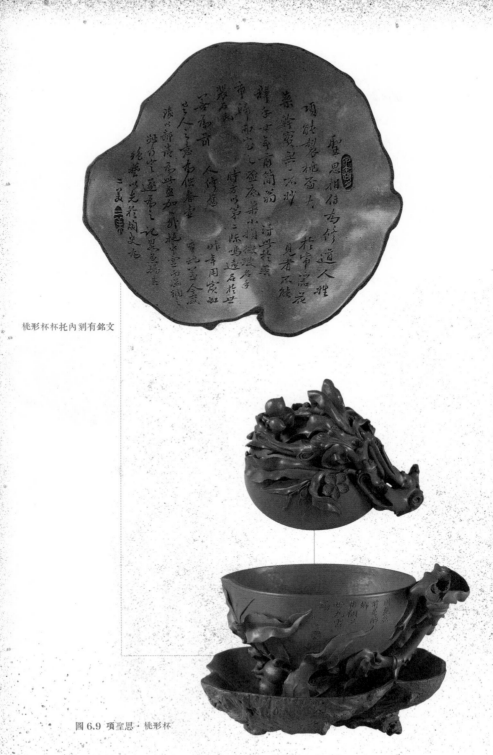

桃形杯杯托內刻有銘文

圖 6.9 項聖思 · 桃形杯

鳴遠名於世，善為前人修舊，昨年，用黃賓虹老人之意，為供春壺重配蓋。今歲復以鄙請，為此杯加一外托，中虛而涵納之，趾乃定，遂為之記略，兼揚其絕藝，以光於陶史為二美。」

聖思姓項，是嘉興人。明末清初有一位名畫家項聖謨，也是嘉興人，是收藏家項元汴的孫子。項元汴除了收藏古代字畫外，也收藏古琴、古器，參與紫砂壺的設計、監製。項聖思可能是項聖謨的兄弟。

如果這個推論可以成立，則聖思只是在杯上題字，或者是設計者，而不是造器者。杯上的題字也和項聖謨的書法極相似。項聖謨死於清初順治十五年（一六五八），若項聖思是項聖謨兄弟，則應也是明末至清初人，故此杯應是康熙年前後之物。

大圓只壺（圖6.10）是王南林的作品，高14.8cm，仿明代的傳統形式，但工藝水準有所提高，壺的神韻有雍容華貴之感，是當時佳作。

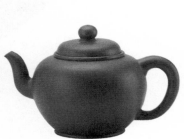

底刻款：歲在辛卯仲冬虔榮製
時年七十六並書

圖6.11 潘虔榮·蓮子大壺　　　　圖6.10 王南林·大圓只壺

雍正至乾隆年間，大部分紫砂壺還是這一類仿古的傳統型，但「看似尋常最奇崛，成如容易卻艱辛」。這類貌似平常最奇崛的大圓壺，做成可不容易，沒有屢敗屢戰的身手，做不到這般精細的工藝水準。

蓮子大壺（圖6.11），潘虔榮的作品，高11.6cm，口徑8.1cm，壺底刻款：「歲在辛卯仲冬虔榮製時年七十六並書」，現藏香港中文大學文物館。據《宜興縣誌》載，虔榮姓潘，字菊軒，又據文人高熙《茗壺說》可知他和邵大亨是同時代人物。壺底刻「歲在辛卯」，知其道光十一年（一八三一）「時年七十六」，知其生於乾隆二十年（一七五五），則他經歷了乾隆、嘉慶、道光三朝。

這把壺一向備受製壺高手及大師們推崇。壺身全素，光潔如鑒，更見其功力精湛，火候若有一毫不到，就會窰相大露。與大圓只壺一樣，其形態神韻端莊又雍容，可謂天姿國色。

六方獸紐壺（圖6.12）是從南海的沉船中打撈出來的。原船是乾隆十五年（一七五〇）左右從南京發往歐洲的一艘貨船，主要裝載中國的瓷器和陶器。壺當是乾隆之前製作，高13cm，寬21cm，是當時常見的仿古作品，壺蓋大，獸紐似獅犬，雖柔媚但生動。

梨形壺（圖6.13）也是發現自南京發往歐洲的沉船。壺底刻有「玉香齋」三字，也是雍乾時期仿古之作，其形似梨，做得頗精巧。

提梁壺（圖6.14）是乾隆年間邵旭茂的作品，現藏宜興紫砂工藝廠。壺底有上下二印，上曰「荆溪」，下曰「邵旭茂製」。此壺雖為仿古之作，但造型渾樸，氣勢雄偉，工藝精湛，泥質細勻秀潤，色澤沉著古樸，是難得的佳作。此壺和邵元祥製的「鼓腹提梁扁壺」（見79頁，圖5.13）相似，但壺嘴略細，壺紐略高。其提梁更雄健粗壯，色澤如鐵，更有分量。

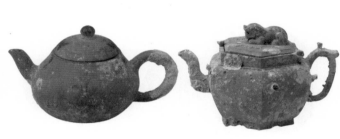

圖6.14　邵旭茂·提梁壺　　　　圖6.13　梨形壺　　　　圖6.12　六方獸紐壺

清·董邦達《乾隆皇帝松蔭消夏圖》

故宮博物院藏

畫中可見多株喬松，圍繞著圓明園清暉閣，年輕的乾隆帝正在松蔭下讀書品茗，侍童則於一旁煽火備茶。

竹節提梁壺（圖6.15）是清乾隆年間陳蔭千的作品，壺底有印「陳蔭千製」。壺高16cm，口徑寬7.4cm，縱6.7cm，提梁、壺嘴、紐、束蓋之間的小空間形成對比，既和諧又見變化。其製作工藝也十分精妙，使壺體有珠圓玉潤之感。幾根重要的線條剛拔流暢、分明，更使此壺神采奕奕。

抽角菱花壺（圖6.16）高16cm，壺底有一大印：「大清乾隆年製」，無作者姓名。此壺是三形結合，以線條清晰明快見長，塊面轉折又配合恰當，愈顯其英姿颯爽，精明強幹。

琺琅彩漢方壺（圖6.17）高19cm，是乾隆前期或之前物，壺底有「澹然齋」一印。琺琅彩始於景德鎮窯，由清宮廷造辦處琺琅作的畫師以自煉或西洋的琺琅料，在白瓷上作畫，再入爐烘烤而成。琺琅彩料的主要成分是硼酸鹽和硅酸鹽的混合物，在不透明、白色易融的琺琅料中，加入

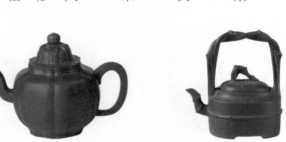

圖6.17 琅彩漢方壺　　　　圖6.16 抽角菱花壺　　　　圖6.15 陳蔭千·竹節提梁壺

適量金屬氧化物色素，即成具有色澤的琺琅彩。最早多是模仿銅胎畫琺琅，在色地上彩繪，雍正時則多在白地上彩繪，後來也用在紫砂壺上。乾隆時又創琺琅彩與粉彩並用於一器的新法，但琺琅彩到了乾隆後期至嘉慶時期，大不如以前了。這把「琺琅彩漢方壺」以點彩方式為之，彩繪工整富豔，乃精品之一。

另有蔡乾元的粉彩琺琅彩六角壺作品，高15.5cm，壺底有印「荊溪蔡乾元製」。紫砂胎上滿滿的天藍色琺琅彩，金黃色飾紋，以紅、黃、綠、黑色畫山水，可稱明豔堂皇。這種琺琅彩始於康熙時代，雍正、乾隆時更盛，主要充當內廷秘玩（供皇家專用）。琺琅彩開始用於瓷瓶，後來也用於紫砂陶。由於琺琅彩很昂貴，除宮廷外，須是富商才可能購買。不過，一般文人多不喜歡這種富豔的風格。

粉彩山水竹節壺（圖6.18），壺底有「漢珍」

一印，為清嘉慶時期所造。紫砂壺上用青、綠、黃、紅、白、黑等色繪畫山水，山水境界高雅，山中有村莊，水中有小舟，是隱居讀書的勝境。蓋上有一隻三腿蛤蟆，張口似很勞累。據說這隻蛤蟆為了爭食而奔波忙碌，竟累斷了一條腿，意在喻告世人不要為了錢財而忙碌。

觚菱方壺（圖6.19），高9.4cm，壺底有印：「乾隆年製」。壺的造型很美，從下向上，愈上愈小，蓋呈長方形階梯狀，底加足，肩圓削，也是方中寓圓，方圓兼備，但以方為主，整體予人以穩重端莊之感。壺上鑲嵌金屬字，另一面繪《山村圖》，這在當時也是一種特殊形式。

泥繪開光壺（圖6.20），高10cm，黃泥色，製於康熙雍正之際。壺取方形，蓋紐把底足皆方形。底和把幾道彎曲，既見變化，又相呼應。壺上泥繪山水，極簡潔，又草草。壺的造工也不刻意求精，但粗服亂髮中卻不失高雅嫻靜。

合菊壺（圖6.21），高9cm，口徑7.3cm，

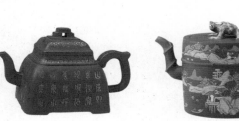

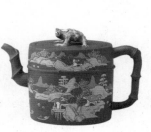

圖6.20 泥繪開光壺　　圖6.19 觚菱方壺　　圖6.18 粉彩山水竹節壺

無款。壺腹中部凸起一弦紋，弦紋上似一覆菊，弦紋下似一仰菊，二菊相合，故名合菊。菊瓣凸起，瓣與瓣之間用竹刀刻出淺線，再加工。壺蓋似一菊蒂。造型優美精工，神韻清疏秀徹，不失為雍乾時佳作。

加彩壺（圖6.22），高8cm，口徑7cm，現藏泰州市博物館。壺身圓柱形，蓋紐底皆圓形，唯把上圓下方，統一中見變化。紫砂壺體上以深淺藍琺琅彩滿繪花紋。蓋上繪花卉、如意紋，壺口下部一周回紋，回紋外一周是如意紋，腹部繪花卉捲草紋，近底部繪變形道瓣紋。這類壺大多為迎合富戶或宮廷需要，或銷往國外之用。

外銷粉彩花卉紋壺（圖6.23），高20.5cm，寬18cm，壺底有二印，一曰「荊溪」，一曰「邵元華製」，約作於康熙年間。紫砂胎外著粉彩花卉，頗富豔。這類銷往國外的壺實際上和「民間壺」的風格差不多，以迎合國外買主的需要。

但乾隆之後銷往國外的壺也有所改變，以鑲金銀

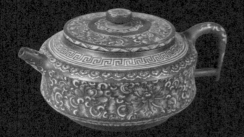

圖 6.22 加彩壺

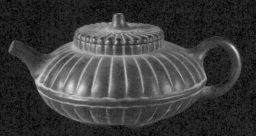

圖 6.21 合菊壺

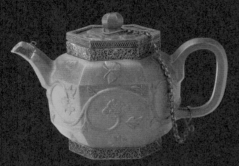

圖 6.24 外銷貼花六方壺

圖 6.23 邵元華・外銷粉彩花卉紋壺

圖 6.26 英仿貼花人物壺

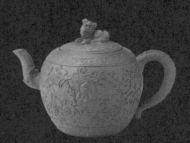

圖 6.25 外銷貼花富貴多子紋獅紐壺

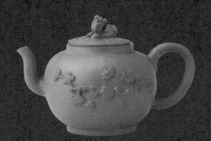

圖 6.28 荷蘭仿壺

圖 6.27 德仿貼花壺

為主，這說明宜興藝人也在了解國外買主的審美要求。

外銷貼花六方壺（圖6.24），無款，高10cm，寬8.5cm，燒成於康熙年間。六角形基本上是傳統形式，但壺體上貼花，即作坯時用泥捏好花紋貼在壺上燒成。壺肩和足鑲金屬鏤空紋，壺嘴包錫，紐和把也用金屬鏈連起來。

外銷貼花富貴多子紋獅紐壺（圖6.25），高11.1cm，寬9.8cm，雕獅鏤錢，富麗堂皇。

由於紫砂壺銷往國外越來越多，在國外的影響也越來越大，開始出現外國人仿製的情形。其中英國人仿宜興紫砂壺的作品很多，比如英國人仿宜興的貼花人物壺（圖6.26），高10.8cm，寬10.9cm，成於十八世紀中，但外國人不遵循「三平」的原理，壺把和嘴仍是英國壺的傳統。

德國人仿宜興紫砂壺的作品也很多，其中有一把貼花壺（圖6.27），高15.5cm，寬7.1cm。其壺流分三級，靠近壺腹處是一龍頭狀，龍頭口

愛茶如命乾隆帝
一七一一―一七九九

即清高宗愛新覺羅・弘曆。在位期間（一七三六―一七九五）六下江南巡視，通過賑災、免賦稅等穩固經濟與民心，將國力推向全盛，也是中國古代君王中對茶文化發展貢獻最大者之一。其《御製詩集》收有近二百首茶詩。曾組織專人測定茶泉水質，還在京城內苑行宮興建茶舍十多處，且對茶舍有嚴格的美學和禮儀要求。比如都要擺放茶聖陸羽的造像，茶器也以宜興出品為主。

中又吐出一半身小龍首，小龍首上包金片、小龍口又銜一壺嘴，再包金片、鑲金邊。壺把是中國傳統式，但紋飾是德國的；壺身紋飾一半是中國的，一半是德國的，紋飾中有人頭像，似佛又似天主，不可辨。壺呈鐵栗色，包金亮黃色，形成鮮明對比。然中國傳統習慣，喜歡和諧一致，二者區別，立覽可見。此壺成於十八世紀初，德國人用於泡咖啡。

仿宜興紫砂壺最像的是荷蘭，其貼花、加彩都和宜興壺神形俱似（圖6.28）。日本人的紫砂壺樣式更是完全來自宜興，這說明宜興紫砂壺此際已在世界上產生了巨大影響。

三 陳鴻壽與「曼生十八式」

乾隆中後期至道光年間，在紫砂壺史上產生

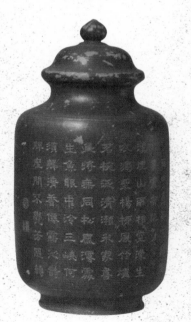

乾隆御製茶詩宜興壺

左圖是產自宜興窯的朱泥御製詩《雨中烹茶泛臥遊書室有作》烹茶圖茶壺，顯示了皇帝對茶道的熱衷。

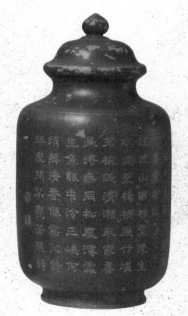

乾隆御製茶詩宜興茶葉罐

左圖是出自宜興窯的朱泥御製詩《雨中烹茶泛臥遊書室有作》茶葉罐，現藏於故宮博物院。

重大影響的人物是陳鴻壽。陳鴻壽（一七六八—

一八二二），字子恭，號曼生，浙江錢塘（今杭

州）人，篆刻家、書法家、畫家、紫砂陶壺設

計家。他在篆刻史上有崇高的地位，作品取法秦

漢，擅切刀，縱肆爽利（從他紫砂壺上的刻字可

見一斑）。陳鴻壽和丁敬、蔣仁、黃易、奚岡、

陳豫鐘、趙之琛、錢松共八人，都是浙江杭州人，

被稱為「西泠八家」。「西泠八家」及其追隨者又

稱「浙派」。陳鴻壽以學古受知於當時的學術大

家阮元，善詩文書畫，與學者、書畫篆刻家陳豫

鐘齊名，人稱「二陳」，著有《種榆仙館印譜》、

《桑連理館集》、《陳曼生花卉冊》等。

溧陽縣和宜興縣為鄰，陳鴻壽做溧陽縣令

時，約在嘉慶二十一年（一八一六）前後，對紫

砂壺產生興趣，結識了宜興的製壺名手楊彭年、

楊寶年、楊鳳年兄妹之後，對製壺的興趣也越來

越大。

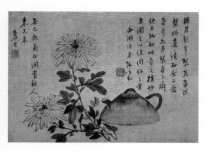

圖 6.29 陳鴻壽 · 菊花紫砂壺圖

《菊花紫砂壺圖》（圖6.29）是陳鴻壽畫的冊

頁之一。這幅畫既可見其繪畫書法、印章的風

格，又可見其對紫砂壺的興趣，以及和楊彭年的

交往。畫的主體是楊彭年製的紫砂壺，另有兩枝

菊花。從題字內容可知，他對楊彭年製的壺十分

欣賞，自己也有製壺之癖好。但他是地方長官，

公務甚忙，每一壺皆親自動手製造是不可能的。

大多數的壺都是他設計（畫出圖樣），由楊氏兄

妹等人製造。

清初至陳鴻壽時代近二百年，紫砂壺的設

計燒造，不是仿古，便是上彩。老一套已使人生

厭，而且技巧也一代不如一代。所以，紫砂壺的

改進成為當時的急需。紫砂壺每一改進都需有見

識高遠的文人參與，陳鴻壽便是其中傑出代表。

陳鴻壽以其審美能力和藝術修養，取諸自然

現象、植物形態、實用器物、古代器物等，設計

了眾多壺式。他最常用的號是曼生，因之，人們

稱陳鴻壽參與設計的壺叫「曼生壺」。「曼生壺」

最主要的特點是去除繁瑣的裝飾和陳舊的樣式，

務求簡潔明快;其次是壺身上留有大塊空白,上面
刻詩文哲句等。詩文大部分為陳鴻壽所作,也有其
友江聽香、郭頻迦、高爽泉、查梅史等所作。一般
說來,「曼生壺」某種樣式上都有某種題識,世稱
「曼生十八式」(參見郭若愚《漫談陳曼生紫砂的
造型設計》,載《紫砂春秋》,文匯出版社一九九
一年版):

一、石銚式,上題:「銚之製,搏之工:自我作,非
周種。」

二、汲直,上題:「苦而旨,直其體,公孫丞相甘如醴。」

三、卻月,上題:「月滿則虧,置之座右,以為我規。」

四、橫雲:「此雲之腴,餐之不癯,列仙之儒。」

五、百衲:「勿輕短褐,其中有物,傾之活活。」

六、合歡:「蠲忿去渴,眉壽無割。」

七、春勝:「宜春日,強飲吉。」

八、古春:「春何供,供茶事;誰云者,兩丫髻。」

九、飲虹:「光熊熊,氣若虹;朝閶闔,乘清風。」

十、瓜形:「飲之吉,瓠瓜無匹。」

十一、葫蘆:「作葫蘆畫,悅親戚之情話。」

十二、天雞:「天雞鳴,寶露盈。」

十三、合斗:「北斗高,南斗下;銀河瀉,闌干掛。」

十四、圓珠:「如瓜鎮心,以滌煩襟。」

十五、乳鼎:「乳泉霏雪,沁我吟頰。」

十六、鏡瓦:「鑒取水,瓦承澤;泉源源,潤無極。」

十七、棋奩:「簾深月回,敲棋鬥茗,器無差等。」

十八、方壺:「內清明,外直方,吾與爾偕臧。」

不過,關於「曼生十八式」歷來有多種說法,
吳光榮經多年研究、收集,並手繪世傳曼生式一二
百種,去其重複和變化不大,以及前人已有而不屬
曼生所創者,尚有四十五種,圖6.30至圖6.74即是
吳光榮研究並手繪的曼生式,除最後五種不確定
外,其餘圖6.30至圖6.69均無疑是曼生式。

一般說來,壺的樣式由陳曼生設計,由楊彭
年兄妹成型,再由陳曼生題字刻銘。這種情況下,

圖 6.33 台笠壺

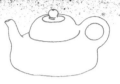

圖 6.32 環鑒台笠壺

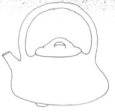

圖 6.31 提梁石瓢壺

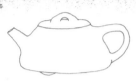

圖 6.30 石瓢壺

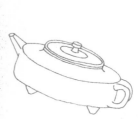

圖 6.36 乳鼎壺

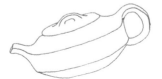

圖 6.35 扁石壺

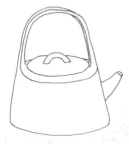

圖 6.34 提梁石銚壺

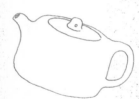

圖 6.39 高井欄壺

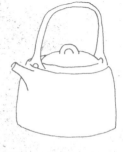

圖 6.38 提梁石銚壺

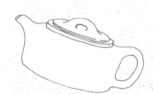

圖 6.37 井欄壺

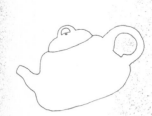

圖 6.42 葫蘆壺

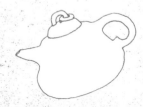

圖 6.41 葫蘆壺

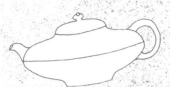

圖 6.40 合歡壺

圖 6.45 碁奩壺

圖 6.44 合歡壺

圖 6.43 合盤壺

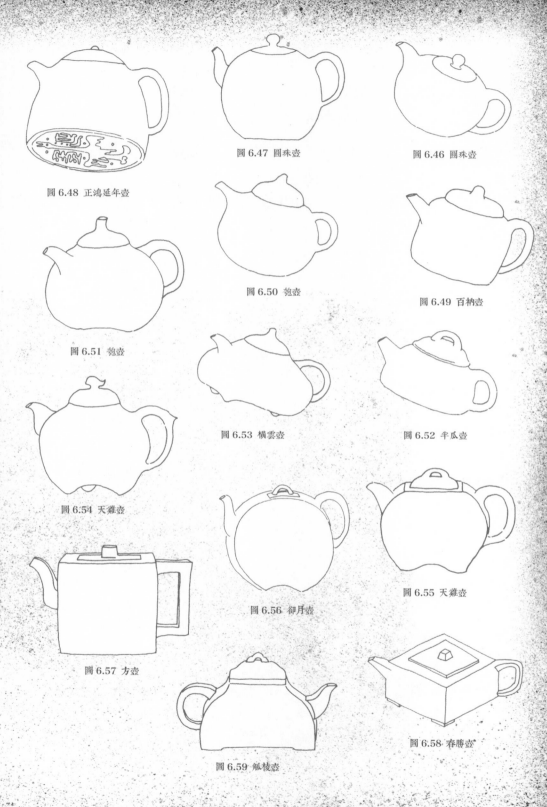

圖 6.47 圓珠壺

圖 6.46 圓珠壺

圖 6.48 正鴻延年壺

圖 6.50 匏壺

圖 6.49 百衲壺

圖 6.51 匏壺

圖 6.53 橫雲壺

圖 6.52 半瓜壺

圖 6.54 天雞壺

圖 6.56 卻月壺

圖 6.55 天雞壺

圖 6.57 方壺

圖 6.58 春勝壺

圖 6.59 觚棱壺

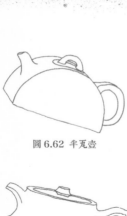

圖 6.62 半瓦壺

圖 6.61 四方壺

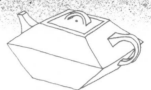

圖 6.60 合斗壺

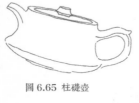

圖 6.65 柱礎壺

圖 6.64 汲直壺

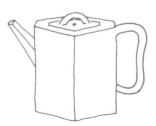

圖 6.63 六方壺

圖 6.68 乳鼎壺

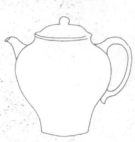

圖 6.67 古春壺

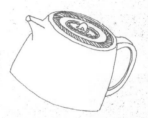

圖 6.66 鏡瓦壺

圖 6.71 瓢壺

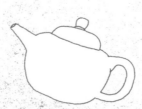

圖 6.70 果圓壺

圖 6.69 伏虹壺

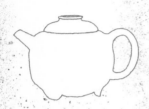

圖 6.74 三足圓壺

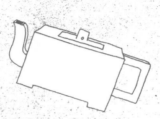

圖 6.73 雲蝠方壺

圖 6.72 瓢提壺

壺上有陳曼生署款，壺底有「阿曼陀室」印章，壺把下有「彭年」小印章。有的為其幕友所作，則署曼生和作銘者雙款；還有的是曼生作銘，幕友書刻，也作雙款；同一銘，也有陳曼生自書自刻者。

合歡壺（圖6.75），高8.4cm，口徑7cm，在肩部刻「試陽羨茶，煮合江水，坡仙之徒，皆大歡喜。曼生銘」。壺底有印「阿曼陀室」，把印「彭年」，此壺是陳曼生和楊彭年合作的精品。「合歡」是二人共同歡樂。凡是這樣以當中為分界，其上呈覆式，其下呈仰式，而合為一體者，皆稱「合歡」，其意讀者自可以意會。

斗笠壺（圖6.76），底印「阿曼陀室」，壺把下印「彭年」；壺腹刻「笠陰喝，茶去渴；是二是一，我佛無說。曼生銘。」楊彭年製成，陳曼生設計並刻銘。此壺原為江蘇畫家亞明藏品，上海書畫家唐雲見後便念念不忘。唐回到上海後，寢食不安，於是又趕到南京住在亞明的沙硯居中，反覆觀看，不

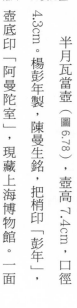

把梢印：彭年

底印：阿曼陀室

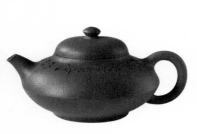

圖 6.75 陳曼生、楊彭年·合歡壺

忍釋手。看了幾天後快快回到上海，又思念這把壺，猶如相思病苦，無法控制，於是又趕到南京，向亞明索要觀看。亞明見唐雲已老，生怕他為一把壺，來回奔波出了問題，便慨然相贈。壺像一個斗笠，十分簡潔。銘文頗令人玩味。

雲蝠方壺（圖6.77），陳曼生設計並刻銘。壺高7cm，口徑6.6cm，現藏蘇州文物商店。壺呈四方形，蓋、紐加足皆是四方形。上部飾蝙蝠雲氣。壺身的一壁飾塑山水畫，另一壁刻銘曰：「外方內清明，吾與爾皆亨。曼生。」「外方內清明」喻意做人的道理。古人云：「膽欲大而心欲小，智欲圓而行欲方」，即膽大心細，思慮要周圓，而行為（為人處世）要方正。「清明」即對事理明白，如果糊塗無知，「外方」就成為魯莽。這個壺僅有「曼生」款，故可能是其自製。

半月瓦當壺（圖6.78），壺高7.4cm，口徑4.3cm。楊彭年製，陳曼生銘，把梢印「彭年」，壺底印「阿曼陀室」，現藏上海博物館。一面

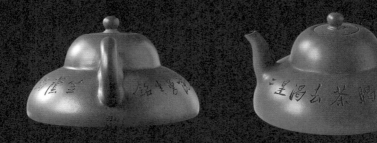

圖 6.76 楊彭年（陳曼生設計）‧斗笠壺

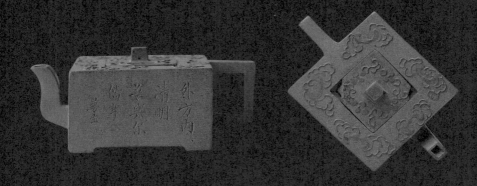

圖 6.77 陳曼生‧雲蝠方壺

圖 6.78 楊彭年‧半月瓦當壺

銘文：「不求其全，乃能延年，飲之甘泉。」曼生銘。」另一面是「延年」二字。「不求其全」是指瓦當的半月形不全（不圓），也喻指一個人不要求全，才能延年。壺形仿秦漢瓦當式，頗有古意，然又不失其壺性。此為曼生十八式之一。

瓢壺（圖6.79），高7.5cm，上海書畫家唐雲藏。壺身刻行書：「不肥而堅，是以永年。曼公作瓢壺銘。」大意是：「一個人不要肥胖，但要結實健康，就可以長壽。」壺底印陽文篆書「阿曼陀室」，把下有「彭年」篆書小印。此壺也是「曼生壺」之一，陳曼生設計並作銘文，楊彭年製成。

仿古井欄壺（圖6.80），舊時井上有一石欄，此壺造型類之。雖簡潔，但雅致且壺味頗足。把手底部鈐陽文篆書「彭年」小方印。壺底鈐陽文篆書「阿曼陀室」方印，知此壺為楊彭年製。陳曼生設計並刻銘。從陳曼生刻的銘文看來，這個古井欄是唐代元和六年（八一一）沙門澄懷出資為零陵寺造的，造成後，刻了以上銘文在井欄

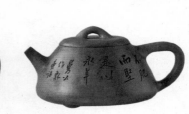

圖6.81 楊彭年·筒形壺　　圖6.80 楊彭年（陳曼生設計）·仿古井欄壺　　圖6.79 楊彭年（陳曼生設計）·瓢壺

上，陳曼生便仿這個井欄上原有的刻字再刻到壺上。此壺現藏南京博物院。

筒形壺（圖6.81），私人藏，高9cm，口徑8cm。其形似一木桶，泥質堅結，砂色暗紅，製作精緻，口與蓋轉撚即緊，拈紐可以拿起全壺。壺底有方印「楊彭年造」四字。此壺陳曼生雖未經手，但其式仍是仿「曼生壺式」。壺身上刻一尊坐佛，伏膝而眠，刻偈語曰：「放下屠刀否，心蓮頃刻開。三千今世界，開眼見如來。冬心金壽門。」佛像落款「兩峰居士羅聘畫」，壺蓋面上刻行書二行「蕉雪子摹」、「己卯冬月作」。己卯年即嘉慶二十四年（一八一九）。冬心即金農（一六八七—一七六三），浙江仁和（今杭州）人，客揚州，能詩文、善書畫，為清代「揚州八怪」之一。羅聘（一七三三—一七九九）是金農的學生，亦為「揚州八怪」之一。「蕉雪子」不知何人，摹刻冬心的書法和羅聘的畫皆形神俱似。

半瓢壺（圖6.82），高 7.2cm，口徑 6.6cm，把梢有小印「彭年」，壺底有印「阿曼陀室」。壺身有銘：「曼公督造茗壺第四千六百十四。為庠泉清玩。」此壺現藏上海博物館，是研究陳曼生造壺的重要資料，說明陳曼生設計的壺非常多，由他監造的壺更多。

古人提出「文以簡為貴」、「畫以簡為貴」，曼生壺亦以簡為貴。由於他文才高名氣大，善書善刻善畫，所以，他的壺上詩文書畫皆貴，壺上只要有曼生款銘，就價高三倍。壺上銘刻，詩文書畫刻各種技巧，缺一則不佳，而後世鮮有人能達到如此水準，有的書刻不佳，或詩文俗，刻到壺上反而敗壞了壺的欣賞價值。

瓢提壺（圖6.83），陳曼生銘，郭麐書，高18.3cm，口徑 6.7cm，楊彭年製，現藏上海博物館。壺身銘文：「煮白石、泛綠雲，一瓢細酌邀桐君。曼銘頻迦書。」郭麐字祥伯，號頻迦，是陳曼生的好友。壺形簡潔，是瓢形和東坡提梁形

揚州八怪

對清中期代表揚州畫壇新風的一批畫家和文人的總稱，成員包括鄭燮、李方膺、金農、高翔、汪士慎、黃慎、羅聘、李鱓等。多以山水、花卉、人物為繪畫題材，取法朱耷、石濤等。不拘教條，注重詩書畫結合，與正統保守藝術形成鮮明對比，遂獲稱「八怪」。

圖 6.83 楊彭年・瓢提壺

把梢印：彭年

底印：阿曼陀室

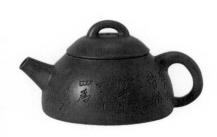

圖 6.82 楊彭年（陳曼生設計）・半瓢壺

的結合，不是形合，而是神合。此壺雖仿於古卻變於古，神韻、形態、色澤、文心、意趣都不同一般。

陳曼生設計的壺大多由楊彭年成型。楊彭年是乾隆至咸豐間（約一七七二—一八五四）宜興人，兄妹皆以製壺為業。楊彭年在紫砂藝術史上貢獻有二：其一，清初以前製壺皆繼承供春、時大彬的傳統，以手工捏造為主。之後至雍正乾隆時，製壺多以模銜造為主。楊彭年擯棄了印模方式，恢復時大彬等人的捏造之法，玩紫泥於掌中，心想意隨，手製而成，尤顯天然質樸，這對後來的造壺匠人影響頗大。此外，楊彭年所製壺的蓋頂小孔，凡其上無遮蓋者，都不再直穿孔，而將孔穿在頂紐的側旁；其二，楊彭年和陳曼生配合，大興文人壺風，使紫砂壺和詩文書印合為一體，將紫砂壺導入另一境地。陳曼生設計的壺，如無楊彭年製成，則無法產生巨大的影響。所以，世稱「曼生壺」應改稱「曼生彭年壺」。

即朱堅，字石梅，乾隆至道光間人。擅畫人物、花卉、工鑒賞，多巧思。或設計壺樣供人成型，有時也自己動手製壺，創製砂胎錫壺。曾著《壺史》一書，可惜已失傳。

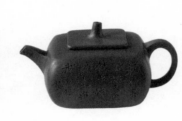

圖6.85 楊彭年、朱石梅·紫砂胎包錫嵌玉壺 　　圖6.84 楊彭年、朱石梅·柿形壺

此外，楊彭年亦兼善刻竹、刻錫。

陳曼生設計的壺並非僅由楊彭年成型，有時也交給別人製成，但以楊彭年成型最多。楊彭年亦不是只和陳曼生合作，特別是在陳曼生於道光二年（一八二二）去世後，楊彭年又和更多的文人合作。同時，他繼續製造「曼生式」壺，只是沒有陳曼生刻銘了。

柿形壺（圖6.84），高8cm，唐雲藏。壺底陽文篆書印「石楳仿製」（楳是「梅」字的異體字），把下有「彭年」陽文篆書小印，可知此壺為楊彭年和文人朱石梅合作。樣式仍是曼生式，「石楳仿製」可能即仿曼生式。壺上刻銘：「範佳果，試槐火，不能七碗，興來惟我。石楳製。」「範佳果」即以佳果（柿子）為造型模式製成此壺。「不能七碗」典出盧仝《走筆謝孟諫議寄新茶》中「六碗通仙靈，七碗吃不得也……」；「興來惟我」是興來獨知有我的意思。

紫砂胎包錫嵌玉壺（圖6.85），高8.4cm，

口沿邊長 4.5cm，出土於清咸豐元年墓中，現藏南京市博物館。壺為紫砂胎，外包錫皮。壺把上鑲螭虎狀青玉環，正方形蓋上嵌矩形立方白玉紐。壺身呈斛形，壺的一側刻牡丹紋，另一側刻隸書：「微潤欲沾，雨前吐尖。己丑小春月，石楳。」己丑年為道光九年（一八二九），壺底紫砂胎上鈐「楊彭年製」方形陽文篆書印。此壺為楊彭年和朱石梅合作，楊製紫砂胎，朱包錫嵌玉刻書畫。這種形制始於朱石梅，在當時雖頗受歡迎，但因使茶壺笨重，持之不便，而手感亦差，更有損於紫砂的本色，故只新奇一時，後世鮮有仿造。

還有竹段壺兩把（圖6.86），都是楊彭年做成。竹段壺古已有之，但楊彭年做得尤精緻。上面一壺身上有朱石梅作的銘文曰：「採春綠，響疏玉。把盞何人？天寒袖薄。石楳作。」「春綠」、「疏玉」都是茶葉名。「天寒袖薄」指佳人（美女），意為美人為我把盞，典出杜甫《佳人》

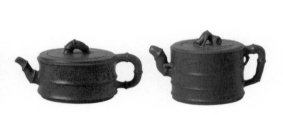

圖 6.87 楊鳳年·風捲葵壺　　　　　圖 6.86 楊彭年·竹段壺

詩：「天寒翠袖薄，日暮倚修竹。」書法流暢，刻法遒勁，頗富金石味。壺底有印「石楳摹古」，蓋印「彭年」，此壺現藏上海博物館。

下一竹段壺比上一壺大些，高 10.8cm，口徑 8.1cm，底圓印「楊氏」篆文，現藏宜興陶瓷博物館。無銘文，但壺身和壺蓋上都貼塑竹葉，壺身是一大竹段，壺流、把紐都是小竹竿，加上幾枝細竹節和竹葉，意境更佳。

風捲葵壺（圖6.87），楊鳳年所作，高 10.6cm，口徑 6.7cm，把下有小印「楊氏」二字，現藏宜興陶瓷博物館。壺形取風捲葵花之形狀，既應物象形，又氣韻生動，色澤也沉著大方。

楊鳳年是楊彭年之胞妹，乾隆至咸豐間人（約一七七四—一八五五），字玉禽，擅製花貨。有些評論家論其技巧在彭年之上。在紫砂壺史上，她是古代最出色的女藝人，其壺多為仿自然形的作品。南京博物院藏有她的梅段壺，比這

把風捲葵壺更精緻。一般仿梅段的壺，只似一梅段之雕塑品，壺味不足。楊氏之梅段壺取直筒圓形，略有「疤痕」，似一老梅幹，又從老幹上生出一新枝，上有已開、將開、含苞之梅花。壺把、壺嘴似一梅枝，壺紐似一半殘之梅枝，既形象，又生動，且壺味不失。

鐘形梅花壺（圖6.88），申錫製，朱石梅銘，高12.5cm，口徑6.4cm，現藏南京博物院。壺仿古鐘形，壺嘴、把、紐呈橢圓形，色澤蟹青，質樸古雅。壺身一側刻折枝梅花，疏影橫斜，其花有盛開、半開、未開（苞）狀。另一側刻草書：「玉花一本，瑤草兩莖，玩之望世，餐之長生。石楳。」這句話是雙關語，意即欣賞梅蘭可以忘世，欣賞此壺也可以忘世，一切煩惱都在滌蕩之中；「餐之長生」也是雙關語，餐梅花蘭草可以長生，餐（飲）其壺中茶也可以長生。

此壺底又鈐陽文印篆書「茶熟香溫」，把下鈐陽文小長方印「申錫」。申錫是宜興人，活躍

於道光至光緒年間（約一八二一—一八九一），捏造茶壺，喜用白泥，又善雕刻，在當時也是名手之一，常和朱石梅等文人合作。

三元式懸膽壺（圖6.89），邵友蘭製，陳曼生銘，鄧奎監製，高10.5cm，口徑6cm。所謂「三元式」，指蓋、懸膽、壺體三部分組合式。懸膽如濾網，是盛茶葉用的，也用紫砂泥做成，但滿身皆孔，把膽放進壺中（膽口的邊沿正好壓住壺口，十分嚴密），放進茶葉，再沖入開水，茶水從膽孔中漏出，再由壺嘴倒出，茶葉則積在膽中。蓋壓在膽口上，如此形成了「三元式」。有懸膽便於清除茶葉，但也增加麻煩。何況，無膽的壺，清除廢茶葉也並非太難，所以，「三元式」雖有奇特處，但終不能風行。

此壺身的造型，足、腹、肩也形成三元，圓潤中見流暢，分明中見亭勻。壺上刻「三元式」，「注以丹泉，飲之吉，勿相忘。曼生仿古。」壺蓋內有橢圓陽文楷書「友蘭」二字，壺底鈐印陽

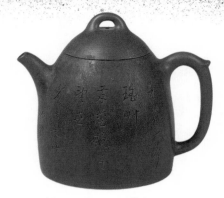

圖 6.88 申錫・鐘形梅花壺

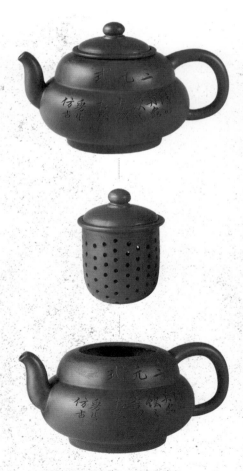

圖 6.89 邵友蘭・三元式懸膽壺

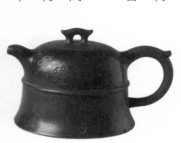

圖 6.91 子母壺　　　　圖 6.90 瞿應紹·漢鐘壺

文篆書「符生鄧奎監造」，可知此壺是「曼生式」之一，鄧奎監造。鄧奎是嘉慶至道光間人（約一七七六—一八三九），善書法，能詩文，亦善畫，嘗應名流瞿應紹之邀至宜興監造名壺。

邵友蘭，宜興人，活動於道光至同治年間（約一八三〇—一八七四），和製壺史上著名人物邵大亨同時，名聲技藝略次，但邵友蘭於道光年間曾為清宮廷製過貢品，故宮博物院至今還收藏他製的紫砂壺。一般說來他的壺精巧細膩，易得宮廷和豪富人家青睞。

漢鐘壺（圖6.90），高11.2cm，口徑6.1cm，現為私人收藏。壺形極類一古鐘，又用粗泥做成，顯得格外古樸。鐘形壺當中有一弦紋，弦紋不取方形或扁帶形，而取半圓形，這就和圓渾的鐘形渾然一體；倘若取方形，就不會有此和諧感。雖然一道小小的弦紋，卻反映了製者很高的藝術修養。弦紋之上刻楷書「漢鐘」二字，弦紋之下，刻「一勺八斗之子才。子治。」

子治即瞿應紹，嘉慶至道光間人（約一七九六—一八三九），工詩詞、尺牘、書法、繪畫、篆刻，喜宜興紫砂壺，嘗自製，號「壺公」；又請鄧奎至宜興監造各類茗壺，其精者則自製銘文，或繪刻竹梅，時人稱為「三絕壺」。

這把漢鐘壺流傳至今，原蓋已失，現有壺蓋是當代製壺大師顧景舟配製。

子母壺（圖6.91），高11cm。道光年末期有這類子母壺，實際上就是兩壺相連，靠把一壺為母壺，靠流一壺為子壺，茶和水從母壺沖入，從子壺而出。這種壺形式頗新奇，但在「適用」方面並無奇特或更方便之處，所以也只流行一段時間。尤其是製壺高手一般不會在過於新奇方面下功夫，僅講究於壺本身的神韻、平淡的形態、高雅的色澤、高格調的情趣，以及「文心」、「適用」。不過這把子母壺還算精美，其母壺加足，故略高，子壺無加足（以底為足），故略低，這樣既有變化的美感，又以符合「適用」的好

清 · 郎世寧 《歲朝圖》

故宮博物院藏

《歲朝圖》描畫了乾隆與皇子們慶賀歲朝的情景，從中可見皇帝對茶器的極度重視和講究——牆邊放置有紫檀木茶具和全套精美茶器。

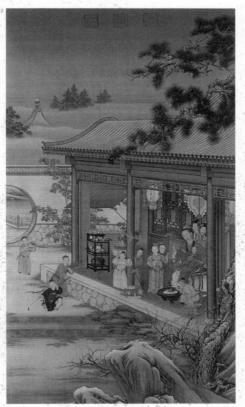

處（倒水方便）；兩壺又以一寬帶繫在一起，既有情趣，又避免單調感。漢鐘壺當中的弦紋是半圓形，子母壺的這一寬帶也算是弦紋，卻用扁帶形，因為子母壺是長筒形，扁帶形弦紋才不顯突兀。母壺蓋圓形，蓋紐是一異獸，臥地回首，頗具神態，壺的工藝亦細巧。壺上無款，不知作者是誰，經鑒定應為道光末年物。

四　製壺高手邵大亨

太極八卦壺（圖6.92），邵大亨作。壺高8.5cm，口徑9.6cm，現藏南京博物院。一般介紹此壺名為「一捆竹壺」，以其形似一捆竹而名之。而實際上，壺的形制是有深意的，它是根據儒家學說的基礎——《易經》中有關內容而安排的。

太極八卦壺就是「易有太極，是生兩儀，兩儀生四象，四象生八卦」，八卦推衍六十四卦的形象再現。蓋紐是太極，太極內又分兩儀，即陰陽。其一儀中有小孔，即陽中有陰，另一儀中刻劃圓珠形，乃陰中有陽。紐和蓋之間四紋，即代表「四象」。蓋上印塑有「☳」（震）「☰」（乾）「☷」（坤）（艮）「☱」（兌）八卦圖；壺身用六十四根竹組成，代表六十四卦。一個小小的茗壺卻包含了中華民族人文學說的豐富內容，後人仿作者，往往不知其緣由，任意改變增刪圖像，甚至不知一捆竹是六十四根，故又改名為「一捆竹壺」。

邵大亨是宜興人，主要活躍於道光至同治年間（約一八三一—一八七四），是當時製壺的名手。其性情孤傲清介，若不是趕上他處境困頓，買家即使出千金購買一壺也不可能，所製壺皆為收藏家所寶。清代中葉，製壺以楊彭年兄妹最有名，彭年所製皆曼生式。彭年之後，製壺名手如林，然而以邵大亨最為出眾。邵大亨的壺不如楊彭年的壺傳世多，故名氣似乎稍遜楊彭年。實際

太極八卦壺壺蓋

壺紐 塑有太極圖案，增加了威儀感。

壺嘴 壺嘴的龍頭裝飾讓出水過程變得有趣。

壺足 壺底有三足，每足是一捆編連在一起的矮竹段，造型精妙。

壺把 彎折處的龍頭裝飾與壺嘴龍頭趣味呼應，也增加了持拿時的摩擦係數，讓使用更穩妥。

壺身 圍攏壺身的六十四根竹段，上端都雕刻小圓圈，以示竹心中空。

壺底 底面雕有別致星象紋，藏納宇宙氣象。

圖 6.92 邵大亨・太極八卦壺

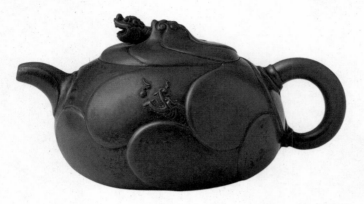

圖 6.93 邵大亨・魚化龍壺

蓋內印：大亨

圖 6.94 吳月亭・八卦暖座壺

上，邵大亨的壺多出己意，以巧思聞名，且製作精工，格調高雅，有些方面是超越楊彭年的。魚化龍壺（圖6.93）也是邵大亨的代表作。此壺通高9.3cm，口徑7.5cm。壺呈圓球狀，通身作海水波浪紋，線條流暢明快，塊面簡潔。從海浪中伸出一隻龍頭，龍張口睜目，聳耳伸鬚，從口中吐出一顆寶珠，十分生動。壺蓋上也是一片海浪狀，壺紐是一立體的龍頭從蓋中伸出，似從海浪中探首而出。以前的壺紐都是固定不動的，而此龍首是活動的，能在蓋中伸縮自如。壺把是一龍尾。全壺意境優美，情趣動人。

此壺選泥精細，泥色極為純正，呈栗色。栗色本應屬暖調，但此壺卻偏於冷色調，有清純之感，如大海一般，讓人看了頗生遐思。

壺蓋內鈐陽文楷書瓜子形小印「大亨」二字。後世仿此壺形式者頗多，以黃玉麟所仿最為精美。

八卦暖座壺（圖6.94），吳月亭作，通高15cm。此壺白泥微黃微朱，色澤偏冷。方形弧角，即雖方形但無方角，壺肩亦呈圓形，實則方圓兼備，但仍給人方體的印象，這正符合《老子》說的「大方無隅」之論；短流圓把，呼應而又相親。蓋、紐皆方中寓圓，和壺體渾然一體，壺蓋和口之間的線條又清晰挺拔，有方正之感。正因為有以上諸因素，這把壺才不同流俗。

奇特的是，壺下有一座，壺和座以子母口套合。座實為一爐，盛炭可以溫茶保暖。座四壁鏤孔作「☰」（乾）「☷」（坤）「☳」（震）「☴」（巽）「☵」（坎）「☲」（離）「☶」（艮）「☱」（兌）八卦形，用以散熱出氣。前後壁和八卦形平行者又各突出兩個繫座，有孔，可以加繫作提攜之用。壺底、座底存有墨書「丅」記號，可證此壺和此座原為一套，非後世任意配合。壺身上刻「飲液餐英·竹溪刻」數字，背刻「庚戌冬月竹溪發明拜鐫」行書，壺蓋內鈐陽文篆書「竹溪」小方印，底鈐陽文篆書「阿曼陀室」方印。「飲液餐英」意

謂飲著露水，吃著菊花，過著不食人間煙火、不同凡俗的生活。「竹溪」即吳月亭（字竹溪），嘉慶至同治年間人（約一八二二—一八六四），既善製壺，又兼善刻鐫。「庚戌」即道光三十年，公元一八五〇年。

一般說來，壺下帶有暖座的形式不太多見。

竹節柿形壺（圖6.95），趙松亭製，吳月亭銘，高8.1cm，口徑6.7cm。壺色變紫呈蟹青，胎堅而薄。類於柿形，但又變化，壺腹橫曲豎直，類筋紋。壺底內收，與壺肩相應，線條皆柔和。短流、圓把，皆作竹節狀。此壺整體上給人以敦實凝重、古樸典雅之感，壺底有陽文篆書「宜興松亭自造」方印，壺身上有吳月亭（竹溪）的兩段銘文，其一篆書草款曰：「侯鼎上之松聲。辛巳秋。」其二隸書草款曰：「中空空而難測，腹恢恢其有餘。竹溪。」這段銘文很有名，介紹宜興紫砂壺的人幾乎都提到它。由此可知，銘文確實形象地道出紫砂壺的妙趣。

圖6.95 趙松亭·竹節柿形壺

拋光筒形壺（圖6.96），高19.4cm，口徑7.2cm，現藏南京博物院。直筒型，平肩，頸部亦呈小直筒狀，與壺身相應。平蓋顯得十分爽利清剛，蓋沿口沿及紐、嘴、肩沿、底沿皆鑲銅，配銅質提梁。通體拋光，壺色土黃中泛有蟹青，尤顯得清爽純淨素雅，給人涼爽之感。壺底刻兩行楷書：「荷淨納涼時。少山。」正因為壺有純淨清涼之感，製者想起了杜甫的詩句：「竹深留客處，荷淨納涼時」。「少山」是時大彬的字，但這把壺顯然不是時大彬的作品，而是後人硬把他的名字加上去的。紫砂壺上鑲金屬，有損於紫砂的本色，但這是外銷壺，乃為迎合國內外市場上一些富家人的需求所製，銅提梁等手工倒也加強了壺的爽利感。壺上無製者名款，經鑒定當為嘉慶、道光時期宜興高手所為。

外銷泰國梨形磨光鑲金壺（圖6.97），高7cm，寬9.7cm。壺底有「留佩」二字刻款，另有篆字陽文「君德」方印，「水平」正楷陰文印。

壺底和足似一托盤，上部似梨形。流從底部通
入，壺把似鉤。流口、壺蓋沿、壺口沿、紐皆鑲
金。壺體通體磨光，顯得十分光潤華麗。這類壺
主要根據外國買主需要而作，故其審美也是符合
國外人的需求。

經鑑定，此壺作於嘉慶年間。嘉慶年間，銷
往歐美、東南亞等國的紫砂壺大增，宜興的紫砂
業也達到一個高峰。

乾隆三十八年（一七七三）始，英國人向中國
販賣鴉片賺了不少錢，到了嘉慶道光年間，凡向中
國運售鴉片的各國都發了橫財，於是也大量地購買
中國器物，紫砂壺便是其中之一。早期歐洲各地所
收藏的宜興紫砂壺，大多是十八世紀的，相當於乾
隆後期至嘉慶年間，當然，以後就更多。

外銷壺的風格異於「文人壺」和「市民壺」，
一般雖然沒有明豔的粉彩，但卻鑲金鑲銀，壺上也
多有堆塑，沒有傳統「文人壺」那般樸素、高
雅、自然。

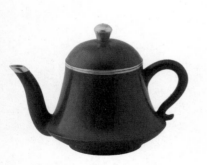

圖 6.97 外銷泰國梨形磨光鑲金壺

底刻款：

荷淨納涼時 少山

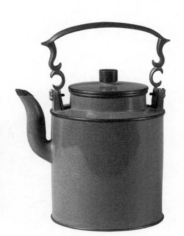

圖 6.96 拋光筒形壺

第七章

衰落期和復興期的紫砂壺

太平天國至民國（一八五一──一九四九）

紫砂壺的衰落與清代後期戰亂有關。

乾隆中期之前，是清代盛世的高峰，後期，便出現了很多隱患。土地兼併之風日甚，使耕者無其田，各級官僚腐化奢侈，魚肉百姓。外國資本主義的侵入，尤其是英美等國鴉片的大量輸入，掠走大量白銀，導致中國國力日益衰弱。鴉片戰爭後，外國列強加緊對中國的侵蝕，政府毫無辦法。此後土地更加集中，百姓生活愈加艱難，社會動盪混亂。從道光二十三年（一八四三）到道光三十年（一八五○），各種聚眾造反達百餘次。

咸豐元年（一八五一），洪秀全發動「太平軍」暴動，並建國號「太平天國」，幾年時間便打進了南京城，定為首都，改稱「天京」。清政府兩次建立圍困天京的江南大本營和江北大本營。宜興正處於江南大本營範圍，被軍隊佔為營盤，與太平軍發生多次激戰，城地屢遭重創。

據《宜興荊溪縣誌》記載：「宜興荊溪居民老幼丁壯百萬有奇，咸豐庚申（一八六○），城陷者五載，黃童白叟幾無孑遺，丁壯不及十萬。」

戰事過後，宜興百萬人僅存十分之一。因戰亂，紫砂壺的發展進入了衰落期。

衰落期的表現首先是產量驟減，甚至一時停產，但部分紫砂藝人仍在，戰亂過去後，他們便又重操舊業了。

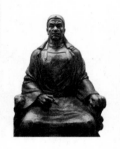

農民領袖洪秀全
一八一四—一八六四

太平天國農民起義領袖。原名仁坤，廣東省花縣（今廣州市）人。一八四三年創立「拜上帝會」，號召百姓信仰皇上帝。一八五一年在廣西桂平金田村舉行起義反抗清廷統治，建號太平天國。一八五三年定都南京，稱「天京」，並分兵北伐和西征。後因「楊韋事變」、石達開出走遭受內創。第二次鴉片戰爭後天京被圍，洪無力破局，於一八六四年去世。（圖片提供（東方IC）

一　壺中力士「博浪稚」

這時期著名陶人當首推黃玉麟（約一八二七—一八八九），他是宜興人，十三歲跟同里邵湘甫學製陶，三年有成。獨立後，技藝漸漸超過師父。他善製掇球、方斗、扁圓，仿供春、時大彬、陳曼生、邵大亨等，每仿必有改進。他的壺以「魚化龍式」最有名，似邵大亨式，但更精緻。其壺通體作海浪，一壁露出魚頭和魚尾，一

壁露出龍頭和前半身及兩爪。邵大亨的魚化龍壺

（見120頁，圖6.93）上龍僅露一頭，相比而言，

黃玉麟的魚化龍壺的龍更生動、更多姿。此外，

其魚化龍壺蓋上可活動的小龍頭更長、更具體。

黃玉麟所仿「曼生式」的「東坡笠型」也更具神

韻，壺上無長銘文，反而更加清潤。

　黃玉麟曾先後受聘於吳大澂及顧茶林之家，

為他們製壺作為收藏。吳大澂家藏鐘鼎彝器及各

種古陶瓷、書法名畫，為一時之冠，黃玉麟在其

家飽看飫覽，朝摹夕仿，其藝日進，前所述供春

「樹癭壺」（見53頁，圖4.2）即黃玉麟在吳大澂

家為之仿做。黃玉麟晚年多與寓居上海的一些畫

家合作，壺上多銘文。

　方斗壺（圖7.1），黃玉麟製，現藏美國堪

薩斯城的納爾遜博物館（The Nelson-Atkins

Museum of Art）。所謂「方斗」，即古代農村量

米麥的用具，這種形式大概寓有發財之意吧！壺

體由四個正梯形組成，上小下大，蓋方正，紐立

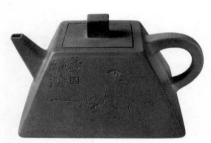

圖7.1 黃玉麟·方斗壺

方，流把皆為方形，都顯得剛正挺拔、堅硬利索、

做工清新。壺體一面刻黃慎的《採茶圖》，一老

人席地而坐，身旁一籃茶葉，橫一根長杖。左上

刻「採茶圖。廉夫仿瘦瓢子」。瘦瓢子就是黃慎

（一六八七—一七七〇），清代中葉畫家，長期寓

居揚州，是「揚州八怪」之一。此壺上《採茶圖》

為陸廉夫仿摹，但與黃慎所畫無別。

　陸廉夫即陸恢（一八五一—一九二〇），

近代畫家兼鑒賞家，善山水、花卉、人物。這把

方斗壺上的《採茶圖》是陸廉夫應吳大澂之請而

畫，但他不畫自己的作品，而畫黃慎的作品，其

原因即：吳大澂在一壁上寫了黃慎的《採茶詩》，

詩云：

採茶深入鹿麋群，自剪荷衣漬綠雲。

寄我峰頭三十六，消煩多謝武夷君。

　吳大澂（一八三五—一九〇二年），同治七

年（一八六八）進士，官至湖南巡撫。光緒二十

年（一八九四）中日甲午戰爭，吳大澂以湖南巡

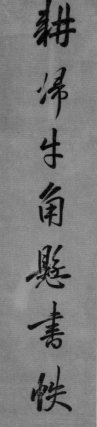

梅調鼎，清道光、咸豐年間人，書法家。字修予，號赧翁，浙江慈溪人。其書法取法王羲之、王獻之，行書瀟灑自然。上圖為其手書七言聯對聯，釋文為：耕歸牛角懸書帙，醉觸藤花落酒樽。

圖為黃慎的《攜琴仕女圖》。其人物畫多為樵夫、漁夫、農夫、乞丐以及神仙和文人故事，亦善山水、花鳥。此畫藏於廣東博物館。

圖7.2 韻石・博浪椎壺

撫身份領兵部尚書銜率湘軍出關，與日軍戰於海城。在這一極其重要的戰爭中，吳大澂卻打了敗仗，貪生而逃。朝廷論罪，本擬將其斬首，因得新軍袁世凱力保，只革職遣送回家。吳大澂從此意志消沉，遠離軍政，致力於玩古器、弄詩詞、寫字作畫。

吳大澂因喜收藏，遂往宜興訂製很多紫砂器。黃玉麟是當時最著名的壺手，所以為吳大澂作壺頗多。

博浪椎壺（圖7.2），韻石製，赧翁銘，高8.5cm，口徑4.6cm，成於清光緒年間。

宜興紫砂壺的形式大多是仿瓷器，也有的是仿青銅器，但這個博浪椎形的壺，在古瓷器和青銅器中尚未見。「博浪」是地名，「博浪椎」的典故見於《史記・留侯列傳》與《漢書・張良傳》。

其記：張良的父、祖等五代皆為韓國之相（大官），韓國被秦滅掉後，張良即立志為韓報仇，到處尋找大力士刺殺秦始皇，後來在滄海君處見

到一位大力士，為他造了一個帶鐵索的大錘，重一百二十斤。秦始皇東遊，至博浪沙（亦作博狼沙）時，張良和大力士一起狙擊秦始皇，大力士對準秦始皇坐車，把大鐵錘投出去，誰知誤中了副車。秦始皇大怒，到處追捕刺客，於是張良逃到下邳（今江蘇睢寧縣古邳）隱藏起來。

咸豐至光緒年間，中國屢遭外辱，特別是中日甲午戰爭，北洋水師損失殆盡，朝廷被迫多次簽訂不平等條約，卻無張良式的忠勇人物，怎不令人感歎？！於是，「博浪椎」式的紫砂壺出現，詩言志，壺亦言志。

壺就像一個博浪椎（即大鐵錘），紐上一索。為了使之有鐵錘的粗重感，製壺者在細泥中增加了粗砂。

壺嘴下有小方印篆文「韻石」二字。「韻石」為何人，待考。壺底有方印篆文「林園」二字。壺的一面刻行書「博浪椎」，另一面刻「鐵為之，沙搏之。彼一時，此一時，赧翁銘」。赧翁是晚

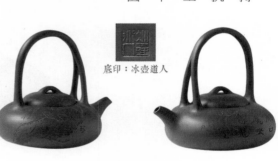

清書法家，浙江人梅調鼎的號。

「博浪椎」本以鐵製成，現在卻以紫砂摶成，暗寓腐敗的清軍像一團散沙，無法負起抵抗敵人的重任。因之，這個壺就不是普通的飲茶工具，也不是單純供人好玩的藝術品，它凝聚了不甘滅亡的、對國家民族有責任感的志士們的愛國意識。

二 海上名家玩紫砂

張熊刻提梁壺（圖7.3），高15.5cm，口徑8.2cm，蓋印「子亭」，底印「冰壺道人」。把印「用卿」，刻款「映園」。壺圓寬清秀，光潔純淨利索。壺的一腹壁上刻銘曰：「壺在手，茗在口。詩魔來矣，睡魔走。季白仁兄清玩。震叔銘。」另一壁上，刻一折枝梅花。款曰：「季白六兄屬，子祥。」季白姓沈，字再枚，上海婁縣

底印：冰壺道人

圖7.4 黃玉麟·孤菱壺　　圖7.3 張熊·提梁壺

人，能畫山水、人物、花鳥，清末居上海，和畫家張子祥有來往。子祥姓張名熊（一八○三—一八八六），別號鴛鴦外史，浙江秀水（今嘉興）人，寓居上海。其善畫花鳥，兼作篆刻，與寓居上海的畫家任熊、朱熊合稱「滬上三熊」或「海上三熊」。上海是當時的貿易中心、經濟重鎮，紫砂壺大量銷往上海，引起文人注意，一些畫家也樂於參與紫砂壺的製作，製出後，又為畫家們清玩。除張熊之外，許多畫家參與製作，在當時形成一股潮流。

孤菱壺（圖7.4），高8.9cm，口徑5.8cm，現藏宜興紫砂工藝廠。壺形底大上小、加足和壺身一體，又顯得特別堅定。方形而四角圓轉，柔和圓潤，有藏鋒不露之妙。邊沿棱角清晰，紐內孔圓而外呈三瓣弧形。紐、把、流一致，整把壺猶如一位含蓄文靜的少女，清新鮮潤、娉婷韻度，堪稱黃玉麟作品中的傑作。

壺體一面刻吳昌碩句云：「誦《秋水篇》，試

左圖為清末名畫家張熊的《花鳥圖》，用色豔而不俗，造型細膩生動，這與其注重寫生有關。

左圖出自吳昌碩《設色花果圖冊》，其繪花卉木石，構圖主體突出，筆力強勁老辣、用色往往也強烈。

任伯年作畫多濕筆淡墨，明快清新。上圖為其代表作之一《雪中送炭圖》，有細小柔軟筆觸，也有方折粗筆，對五官、姿態和衣褶的表現皆十分生動。

中冷泉，青山白雲吾周旋。」下鈐印「吳昌石宜

××（後二字不辨）」。《秋水篇》是《莊子》中

的名篇，莊子拒絕楚王的禮聘而逍遙於野，莊子

和惠子討論魚之樂等著名章節，都在此篇中。這

些內容都是吳昌碩愛誦的，可見其高雅之情趣。

吳昌碩（一八四四—一九二七），近代書畫

家，善詩、能篆刻。名俊，字昌石、昌碩，號缶

廬、老缶，晚號大聾，浙江安吉人，曾任丞尉、

江蘇安東（今漣水）縣令，後寓居上海，靠賣畫

為生。西冷印社成立於杭州時，他被推選為第一

任社長。吳昌碩頗愛紫砂壺，常為之書銘，並在

宜興訂製一批紫砂印盒。

此壺的另一面刻：「庚子九秋，昌碩為詠台

八兄銘，寶齋持贈，耕雲刻。」庚子是光緒二十

六年（一九○○），刻者耕雲為何人待考。

壺內有小方印篆文「玉麟」二字，壺底又有

方印篆文「黃玉麟作」四字。

刻花提梁壺（圖7.5），高 16.5cm，口徑

圖 7.5 刻花提梁壺

8.7cm，現藏南京博物院。壺內底中間有一明顯

似印章的方塊痕跡，外底面煙熏污跡累積甚厚，

不辨字樣。壺圓球形而微扁，三叉提梁，虛實

之間，猶如一抽象式的雕塑。提梁式的壺並不鮮

見，但此壺尤顯得雄渾穩重，其色澤赭中見黑，

如關西猛士。壺身一側刻折枝花卉，另一側左下

部刻花卉一叢，右上部刻行書「稚村仁兄清玩，

伯年並刻」。可知此壺上花卉及銘文皆出於清末

畫家任伯年之手。

任伯年（一八四○—一八九六）是吳昌碩

的老師兼好友，初名潤，字小樓，後改名頤，字

伯年，浙江山陽（今紹興）人。少時曾參加太平

軍，後遇畫家任熊，遂隨之為入室弟子，中年後

在上海賣畫，擅人物、花卉、山水，為「上海畫

派」之最重要畫家，和任熊、任薰合稱「三任」。

任伯年本以畫為業，但其中兩年，迷戀紫砂，幾

乎荒廢本業。此壺上的花卉正是伯年小寫意的清

秀雅麗畫風。

清代南方文人幾乎都熱戀紫砂壺，清末「上海畫派」最著名的兩大家任伯年、吳昌碩都加入了這個行列，足見其影響之大。

三 金牌紫砂專營公司崛起

太平天國敗亡後，宜興戰事漸息，紫砂業也就漸漸地復興。到了二十世紀初期，紫砂業又高漲起來。紫砂業的勃興，取決於其銷路和價格。銷路好，窯業自然增多；窯業多，藝人自然多；藝人多，就有競爭，高手也就多，於是促進了紫砂業的發展。

上海是近代中國工業的中心地，當上海的一批工業家插手紫砂壺業，其發展形勢自然就大為不同。文人插手紫砂壺只能使之格調高雅，文化層次提高，但大批量的生產和推銷，他們是無能為力的。工業家不但要開闢國內市場，更要開

關國際市場和在海外進行貿易。於是，宜興的紫砂壺又開始大批量地銷往日本、東南亞直至歐美等地。

由上海的實業家們為主，在宜興、上海、無錫、天津、杭州等地分別都建立了專售宜興紫砂器的公司或店舖。當然，紫砂器皆由宜興出，但設計的中心卻轉向上海。所幸上海和宜興相距並不遠，這樣，實業家們能做到與設計藝人及時溝通。而且，每一家經營紫砂器的公司都招聘一批紫砂藝人，並根據市場需要迅速地設計壺樣紋飾。此一時期，紫砂壺上一般都有兩個印記，即紫砂藝人的姓名印記、公司的印記或公司主人的印記。

文人受聘於公司，或和公司建立關係，為紫砂壺題銘、作書畫等。有些公司的老闆就是文人出身，他們也兼做設計者，甚至親自操刀刻劃，或動手製造。

二十世紀初期，經營紫砂器最重要的公司有

如下幾家：

陳鼎和，經理人叫陳元明，在其出品的紫砂器上有一方印，上刻篆書「陳鼎和陶器廠」。有些紫砂器上則印英文：「C.T.H.CO」，這是準備賣給外國人的。除了印章和英文外，還有草書刻款曰：「陽羨陳鼎和作於蜀山一葉軒」。其紫砂器上的紋飾皆具二十世紀的典型風格，壺上或刻有書法作品、繪畫作品。書法中長文有的是佛家的《般若波羅蜜多心經》，有的是唐詩，如《楓橋夜泊》等，繪畫有山水、花卉、翎毛等。

鐵畫軒，是設在上海的一家經營紫砂器的公司，經營者是戴國寶，南京人，曾是職業的刻瓷名手。他以鐵針刻劃花紋在瓷器上，故其公司取名鐵畫軒。二十世紀初期，他由刻瓷轉向宜興陶器，在宜興買坯，在自己工場裏加以紋飾。公司印記「鐵畫軒製」，方圓印各一。鐵畫軒出品的紫砂陶上一般有戴國寶本人印記「戴氏」、「玉屏」及「玉道人」，另有陶工、刻工的姓名。鐵畫軒公司擁有一大批紫砂藝人，其中著名者有將燕亭、范大生、陳光明、李寶珍、程壽珍、汪寶根、吳雲根、王寅春等。

利用公司，總店設在宜興，擁有一批陶工，如范大生等。此公司曾參加一九一五年的巴拿馬萬國博覽會，二十世紀二十年代，利永公司接管了利用公司，產品仍在國際上如美國費城（一九二六）和法國巴黎（一九三〇）的展覽會上得獎。

吳德盛，是一家經營宜興陶器的公司名，經理是吳漢文，印記是「吳德盛製」，有方圓二印。註冊商標為一線描金鼎，鼎內藏有「德盛」二字，四周有「金鼎商標」四字，外以圓圈。吳漢文也是一位出色的陶藝人，其刻銘落款為「歧陶氏刻」，「歧陶」是他的號。其公司所擁有的製陶藝人以俞國良最有名。宜興紫砂工藝廠藏有他一壺，壺底鈐二印，一印文曰：「江蘇全省物品展覽會特等獎俞國良」，一印文曰：「民國念五年時年六十三」。

圖中所示秤砣方壺為鐵畫軒藝人胡耀庭作品，底鈐篆文方印：鐵畫軒製。

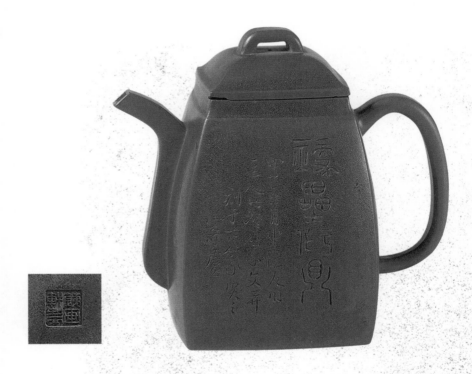

還有一間店名叫毛順興，在蜀山營業，店主是毛順生。此店成立較晚（關於幾家經營公司、陶店的內容可見謝瑞華《宜興陶器簡史》一文，載《宜興陶藝》，香港市政局一九九〇年版）。

經營紫砂器的公司數量多，說明社會需求量大，產品生產多，紫砂器的影響也就越大，於是，專門的收藏家也就越多。收藏家希望收藏古代的作品和名家的作品，尤其是古代名家的作品。但古代和名家的作品傳世罕見，價格也高，所以很多商人便約請當時的高手偽造。於是，供春、時鵬、時大彬、徐友泉、陳仲美、陳曼生、陳鳴遠的贗品壺不斷出現，而贗品之增多，也可反觀出紫砂業之興盛。

【四】 征服國際的紫砂大師

一九一九年前後，紫砂陶器曾參加巴拿馬萬

國博覽會、巴黎博覽會（一九二七）、倫敦國際藝術展覽會（一九三五），以及百年一度的芝加哥博覽會（一九三三），都獲得獎狀和金質獎章，可證宜興紫砂器在國際上已享有盛譽，成為世界藝術品的精華之一。

清朝的滅亡、民國的建立，沒有影響宜興紫砂器的生產，而且還繼續地蓬勃發展了。在復興時期內，作品多以仿古為主，但創新仍然可見。

掇球壺（圖7.6）是程壽珍的作品，高13.5cm，寬12.6cm，現藏香港茶具文物館，宜興紫砂工藝廠也藏有相同的一把。此壺身像個球，壺蓋像個半球，體面圓潤、線條圓潤、流把圓潤、紐蓋圓潤，集豐滿、儒雅、古樸、沉著於一身。一覽而知非尋常之物，做工尤精於前人。

程壽珍（一八五八—一九三九），號冰心道人，宜興人氏，其養父邵友廷是宜興紫砂壺著名藝人之一。程壽珍少承家學，功底扎實。所製壺不務妍媚，於粗獷中求精細，渾樸中見秀逸。在

當時製壺高手中，他是傑出的一家。其中晚年製壺唯三式：掇球、仿古、漢扁。

程壽珍製壺曾獲南洋勸業會金獎，此乃紫砂藝術史上首次，也是第一個金獎獲得者。接著，他又在巴拿馬國際賽會上獲得獎狀，享譽海外，為紫砂藝術史書寫了光輝的篇章。這把掇球壺底部鈐陽文印：「七十二老人作此茗壺，巴拿馬和國貨物品展覽會曾得優獎。」印文達二十四字。有了這個曾在國際展覽會上得獎的印文，他的壺價就更高。此外壺把下有楷書「真記」一印，蓋印方形篆書「壽珍」。這把掇球壺堪稱最能代表程壽珍的藝術風格和成就。

漢扁壺（圖7.7），程壽珍作。漢扁壺也是程壽珍最喜愛作的壺之一，其高、寬不一致，這一把壺高8.1cm，口徑8.4cm，鎮江文物商店藏。其色澤如鐵栗，古樸沉著；用料精細，做工超眾。壺的腹部扁圓，肩有圓棱，平蓋微凸，扁圓紐，紐中有孔。造型簡樸，扁中見圓，堅實厚重

南洋勸業會

南洋勸業會是清末中國由官商合辦的全國規模的大型博覽會，由宣統年間的兩江總督兼南洋大臣端方發起，於一九一○年六月五日在江寧（今南京）揭幕，地點設在三牌樓、丁家橋一帶。僅國內就有二十二個行省提供了展品。南洋之爪哇、新加坡等國，也有產品參展。此次博覽會展品數量達百萬件，涉及農業、醫療、教育、武備、機械、交通運輸各方面，展期歷時半年，對「振商勸工」起到了積極作用，也是清末中國近現代化水平的一次對外呈現。

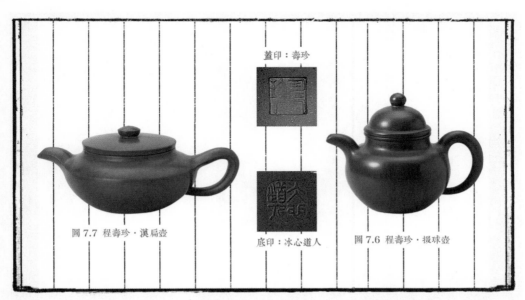

蓋印：壽珍

底印：冰心道人

圖7.7 程壽珍·漢扁壺

圖7.6 程壽珍·掇球壺

中見利索精潤，有觀者認為其勢如同器宇軒昂的君子。

程壽珍所作掇球壺雖最見特色，但漢扁壺更為文人喜愛，因為更加古樸。此壺底部印有「冰心道人」，係篆書陽文方印圓角章。把手根部有「真記」楷書二字款印，壺蓋內有「壽珍」篆書陽文大方印。

仿鼓壺（圖7.8）也是程壽珍喜作的大壺之一，高10.1cm，口徑10cm，蓋內印篆書陽文「壽珍」，把下楷書「真記」，壺底印篆文「冰心道人」。這把壺似一只大鼓，又似一尊彌勒佛，又似一個古鼎彝器，有顯赫君王之象，而無消極愁挫之態。喻之詩詞，它是蘇東坡的「大江東去」，而不是柳永的「曉風殘月」；是韓愈的《山石》句，而不是秦觀的女郎詩。

程壽珍的兒子程盤根亦善製壺，然技藝遠遜，尤其是壺的形制格局更不及其父流暢。但他常把程壽珍的印章如「冰心道人」、「七十二老人」等鈐在自己所造的壺上，冒充程壽珍的作品，鑒賞眼光高的人一眼便能分辨出來。若僅從印章定真偽，那就大上其當了。

程壽珍之後的製壺名手當數俞國良和范大生。

紅大傳爐壺（圖7.9），俞國良作，高10.5cm，口徑7cm，現藏宜興紫砂工藝廠。此壺為俞國良傳世最佳作品。精選泥質最佳之大紅泥製作，火候也恰到好處，故色澤朱紅，肌理滋潤。其製造手法精巧，大體上方圓互濟，如娉婷少女，秀韻超拔。俞國良（一八七四—一九三九）是無錫人，作品上多鈐印「錫山俞製」，曾受聘於吳德盛公司，為其最出色的壺手。他的壺有一部分仿程壽珍，其掇球壺幾與程氏的作品相同。繼程壽珍之後，俞國良的六瓣梅花壺亦獲得「江蘇全省物品展覽會」特等獎。後來，他把此次榮譽刻成印章鈐在壺底上。

這把紅大傳爐壺蓋下有小方印篆文「國良」

圖 7.9 俞國良·紅大傳爐壺　　圖 7.8 程壽珍·仿鼓壺

六瓣梅花壺

俞國良這把壺曾獲「江蘇全省物品展覽會特等獎」。壺底刻有關於此獎的鈐印。

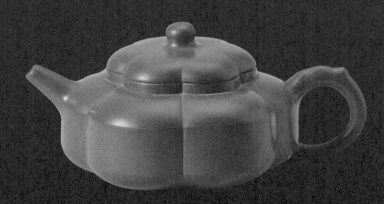

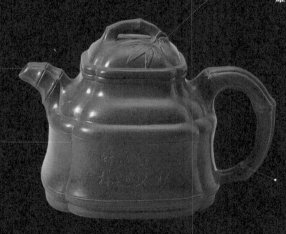

壺蓋 壺蓋設計有點到即止的小片竹葉，壺紐更是小段細竹，讓小小方寸之地閃耀細節光芒。

壺流 雖然短促，卻也維妙維肖地模仿了竹段造型，憨態十足。

壺身 模仿了竹節的銜接與凹凸感，並有陳少亭題刻的詩句：「掃雪開松徑，疏泉過竹林。錄唐句。」增添了高雅氛圍。

壺把 壺把處的竹節妙在仿真紋路的處理，凸顯了創作者的老到。

圖 7.10 范大生・四方隱角竹頂壺

二字。壺底即有二印，上一方印楷書陽文：「江蘇全省物品展覽會特等獎狀俞國良」；下一長方印楷書陽文曰：「民國念五年時六十三」，由此可推知俞國良生於一八七四年。

四方隱角竹頂壺（圖7.10），范大生作，高12.6cm，口徑 6.7cm，現藏宜興紫砂工藝廠。壺紐是一竹枝帶竹葉，把、流皆是竹幹形，壺身也是從竹段形變化而出。其形豐厚雄闊，猶如蘇東坡書法，可比楊貴妃豐碩之美。此壺為范大生一生的代表作，其在傳統壺的基礎上加以提升，製作技巧過於前人。壺蓋有小長方印楷文「大生」二字。范大生和俞國良同時，亦齊名，但范大生是受聘於利用公司的，同時也為吳德盛和鐵畫軒造壺。

二十世紀初期至三十年代中期，正值宜興紫砂壺業蓬勃發展之際，一連串的戰爭給宜興紫砂業帶來了厄運。日本帝國主義的侵略，使紫砂壺業遭到了破壞，日本投降後，緊接著又是國內戰

爭。從二十世紀三十年代後期起，宜興窯業基本上算是停頓了，四十年代更無望發展。直至五十年代初期，戰爭結束，荒蕪已久的紫砂業才在中國大陸盼到了重振的機會。

第八章

新生期和鼎盛期的紫砂壶

一九四九至今

一九四九年中華人民共和國成立以後，經歷了長期動亂的中國人心思定，百廢俱興，宜興紫砂業也開始復甦。

一九五四年，宜興紫砂業開始恢復生產，當時政府實行逐步對農業、手工業和私營工商業的社會主義改造政策，農村和城鎮到處組織起互助組和合作社，王寅春、吳雲根、裴石民、朱可心、顧景舟、蔣蓉、任淦庭七位藝人響應政府號召，將散落於民間的紫砂小作坊組織起來，成立了陶業合作社（即宜興紫砂工藝廠的前身），並於次年開始招收、培訓徒工，令創作者隊伍逐漸擴大。

中國大陸在「文革」過後，實行改革開放政策，宜興紫砂業擴大了和港台、東南亞等地區的貿易，由新生走向鼎盛。歷史上任何一個時期的紫砂業都沒有如現在規模這樣大、從業人數這樣多。

就技術水準和質量而論，現代人的紫砂壺已

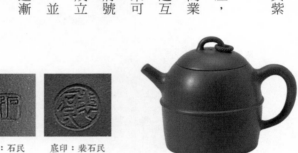

蓋印：石民　　底印：裴石民

圖 8.1 裴石民・串頂秦鐘壺

遠遠超過古人。一九五四年以來，老一代藝人所製紫砂壺主要是傳統形式，鼎盛時期，則傳統和創新各種形式俱有。製者借鑒了西方藝術中的一些表現手法，令作品迥異於傳統文人壺的趣味。

紫砂壺發展，總有文人畫家參與，現代紫砂壺亦然。亞明、唐雲、韓美林等一大批畫家都和紫砂壺結緣，有的常年住在紫砂廠，從事設計和書畫工作。原北京中央美術工藝學院（現清華大學美術學院）的一批教師，長期和紫砂廠的工藝美術師們合作，前者設計、後者製造。北京、南京等多所大學都為宜興紫砂工藝廠培養了很多製壺專業的大學生，此外，工藝廠也把很多製壺青年送進相關大學進修培訓，這使得文人意識、文人審美觀進一步滲透進紫砂壺的製造過程中去，紫砂壺業出現了從未有過的蓬勃發展局面。

串頂秦鐘壺（圖8.1）是裴石民的作品，高11.9cm，口徑6.8cm，現藏宜興陶瓷博物館。蓋內小方印篆文「石民」二字，壺底鈐圓形陰文「裴

石民」三字，風格介於篆楷之間。

此壺以秦鐘之形為基礎而稍加改動，壺體無多飾，僅一弦紋；壺蓋無多飾，僅一串圈。色澤呈鐵栗色，沉著而又清純。任何藝術，不難於繁，而難於簡，做壺形亦是越簡越難。形繁的壺固然也有優秀的作品，但格調最高的作品必呈於簡。所以，製壺匠人如果功夫不深、修養不高、技巧不熟，就儘量避免簡體，而在壺上多加一些紋飾，多增一些花樣，甚至鑲金添彩，使人摸不清底細，或許可以掩拙。

這把串頂秦鐘壺，即以簡潔取勝，但格調高妙，幾乎令人懷疑為太虛幻境之靈物。其色細潤，其形超逸，骨肌均勻，風韻氣度皆超越前古，是當時紫砂壺中最精品之一。

裴石民（一八九二—一九七七），亦名德民，宜興人，上世紀二十年代曾在上海受聘於古董商，為之製盆等器物，頗有名氣。三十五歲之後，始以製壺為主，四十歲時，在紫砂壺界享有

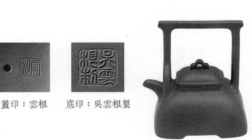

蓋印：雲根　底印：吳雲根製

圖 8.2 吳雲根・提攀孤菱壺

圖 8.3 王寅春・素身直壁壺

盛名。收藏家儲南強特請他為其所藏之供春樹癭壺配蓋，又為著名的項聖思桃杯配托。他為了順應時俗，也製很多花貨，其中果品、梅椿、松段者尤佳。事實上，他製作的文人風格的光素壺格調最為高雅，最為難得。當時人稱他為「陳鳴遠第二」。裴石民在上世紀二十至四十年代，是紫砂界最著名的人物之一。據說他身體不佳，晚年作品力不從心，略遜於前期，故其在壺界的地位竟為後來者超過。

提攀孤菱壺（圖 8.2），吳雲根作品，高14.1cm，口徑 6.2cm，蓋印「雲根」，底印「吳雲根製」，現藏宜興陶瓷博物館。吳雲根也是當時的造壺名手之一，門徒眾多，這把壺尤是他的傑作。他把傳統的孤菱壺加以改造，去掉把柄，加上提梁，提梁也改造了「東坡式」，使其圓中有方，又方中寓圓，猶如古梅老幹上生出新枝，光新可人。其做工精緻嚴謹，一絲不苟。

素身直壁壺（圖 8.3）是王寅春的作品。壺高

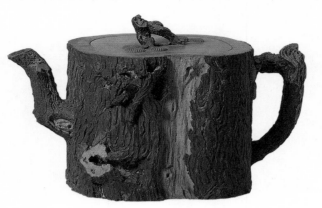

裴石民製作的這把松段壺，壺色和肌理的處理極妙，令人誤以為是直接拮取松段雕刻扭曲而成。

高瓜形壺

這把壺是王寅春與畫家亞明合作的成果。壺體的形狀與紋路都讓人想起蔓上的長瓜，秀氣挺拔。

146

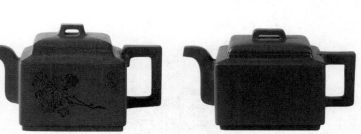

圖8.6 朱可心·高金鐘壺　　圖8.5 潘持平·亞明壺　　圖8.4 王寅春（亞明設計）·亞明壺

11.4cm，寬9.8cm，現藏香港茶具文物館。蓋內有橢圓長印陽文楷書「王寅春」「寅春」二字，壺底有方印陽文篆書「王寅春」三字。壺呈直壁筒形，唯肩處圓轉，蓋微圓，呈現出柔潤感。紐上多了一個小圓圈，則壺不顯單調也。除了這個小小的圓圈外，全身一無所飾，可謂全素，「不著一字，盡得風流」。二十世紀以來，宜興紫砂藝人繼承傳統、發展技藝，相互競爭，造壺水準大大超過前代，從此壺中可見一斑。

王寅春（一八九八—一九七七），宜興上袁人。自幼投身紫砂壺的學習研究和創作，中年之前，即有名於紫砂藝術界。抗戰時期，應上海鐵畫軒等公司之邀，前往仿製古代名家之作，皆可亂真，同時他也因見到很多名作，眼光愈高。四十歲後，以製小壺為主，技術愈高，不同凡響。他製壺態度認真，作品形式多樣，筋紋形、自然形、幾何形及方、圓各式，無不精美。曾與畫家亞明同遊，見長瓜甚美，即合作造高瓜形壺，有

觀者以「點土成金」來評價。

亞明壺（圖8.4），亞明設計，王寅春製作。亞明精於山水、人物，亦作花鳥，曾任江蘇省美術家協會主席、國畫院院長。亞明在負責江蘇省美術工作期間，開始收藏紫砂壺，並和宜興紫砂廠藝人交遊，繼而自己動手設計。這把壺就是他根據「亞明」的「亞」字設計，故叫「亞明壺」。壺以平面和直線的結合為主，筆直勁挺，英姿颯爽，於簡潔中見神韻不凡。

潘持平造的亞明壺（圖8.5），上有亞明畫的菊花。當代書畫家差不多都涉足紫砂壺藝術，以亞明關心最著。

高金鐘壺（圖8.6）是朱可心的作品，高23.5cm，口徑6.7cm，現藏宜興紫砂工藝廠。壺體似一高酒鐘，線條挺拔、造型爽利，壺紐尖長挺秀下大上尖，壺身上大下小，都加強了壺的瘦峭高聳之感。三彎式的把和流也細而長，互相呼應又和諧。壺嘴張口伸長，有喜迎貴賓之態，故

彩蝶壺

朱可心的這把彩蝶壺，除了蓋、
嘴、把處有仿自然型處理，其餘
部分皆樸素光潔，因克制而生高
級感。

此壺又名「迎賓壺」，是朱可心的代表作之一。其製造技藝不亞於裴石民。

朱可心（一九〇四—一九八六），字開長，又字凱長，宜興人。十五歲就拜師學習製造紫砂壺，各種形式均擅長。特長花貨，多以松、竹、梅為題材，其松鼠葡萄壺、報春壺、彩蝶壺等最為購者歡迎。朱可心的花貨壺一般不太花，壺的本色不失，而略加花飾而已。如他的彩蝶壺僅在紐上做一蝴蝶，流上加一翠葉，其餘部分仍是光素。他的報春壺只在壺嘴上伸出一枝梅，紐把作梅枝狀，其餘部分亦是光素。竹鼓壺僅在蓋上加一組竹葉，流、把、紐作竹枝狀，其餘亦是光素。其實，他的光素壺更佳，但曲高和寡，僅為收藏家和藝術修養較高的人所喜。

一九三二年，朱可心製作的雲龍鼎獲美國芝加哥博覽會金獎。

提壁壺（圖8.7），高莊設計製造，高14.5cm，口徑7.3cm，一九五六年至一九五八

圖 8.7 高莊·提壁壺

年間造。提壁壺之提梁直接和壺的壁（腹肩）相連接，壺體直中見圓，壺梁圓中見直。作者一空依傍，不重複古代的造型，不仿照自然的形態，大膽地捨去了一切裝飾和花樣，也不用刻字和刻劃，僅以線面組成作品，而線又是在面的結合處自然形成。其形體輪廓清楚，線條突出，塊面簡明光潤，結構合理準確，整飭中見變化，嚴謹中見瀟灑，剛健中見清秀，若以「品壺六要」審之，則「六要」俱全，無一不精。

「提壁壺」在紫砂壺造型史中是卓然獨立的一壺，對宜興紫砂壺產生了重大影響。當代工藝美術大師顧景舟所造諸壺中，最出色的一壺也是提壁壺，其造型便源於高莊。（說明：亦有人說提壁壺由高莊設計，顧景舟參與製作，附此備考。）

高莊（一九〇五—一九八六），出生於上海市寶山。一九二六年畢業於上海中華藝術大學，從師畫家陳之佛、陳抱一、豐子愷等。抗戰勝利後（一九四六）任北平國立藝專副教授。一九四

九年秋，應梁思成之聘，任清華大學營造系副教授。此間，他更受命修改了中華人民共和國的國徽圖案。後任職於中央工藝美術學院。一九五六年到宜興，從事紫砂藝術設計和製造，提壁壺即創作於那個時候。

高莊對紫砂藝術製造的另一貢獻，即發明（引進）了轆轤車。以往製作紫砂壺（器），都在木轉盤上操作，木轉盤不靈活、轉不快，操作就不便。高莊從中央工藝美院到宜興紫砂廠參觀後，製作出一個石膏轆轤車，下有彈子盤，轉動靈活穩當，操作方便，不但大大提高工作效率，也提高了造壺的效果。開始時，老藝人們出於維護傳統藝術之立場而反對使用轆轤車，仍用手工或木轉盤，後來，高莊在宜興使用轆轤車作示範，由於其使用方便，老藝人們也就開始使用了。從圖8.8中即可見到高莊利用轆轤車工作的情景。

在當代紫砂藝術史上，高莊是一位大功臣。

蓋印：景舟

圖 8.9 顧景舟·鷓鴣壺

圖 8.8 高莊發明轆轤車，
極大造福了當代紫砂藝術

但他忙於教學和設計的工作，故於紫砂藝術品的製作上，就相對地減少了。

鷓鴣壺（圖8.9），顧景舟作，高 12cm，口徑 6.1cm。蓋印「景舟」，壺底刻：「癸亥春，為治老妻痼疾，就醫滬上。寄寓淮海中學，百無聊中，搏作數壺，以紀命途坎坷也。景洲記，時年六十有九。」從他的刻記中知道，一九八三年其妻因病去上海就醫，他陪住在淮海中學，製了這把壺。壺名「鷓鴣」，不解何意？但此壺藝之精工、格調之高雅，有目共睹。一般的壺美在外表，顧景舟的壺尤重內在氣質，故其壺耐看。

他自己對壺的要求是：要明確地安排製作壺的大「面」，即壺身，要鮮明地強調壺身每個部分。由點、線到面，交代清楚線條的來龍去脈、緩衝過度、明暗轉折、虛實對比。藝術要有決斷、要樸素，亦要率真，他都做到了。若以「品壺六要」論之，他的壺是「六要」俱全的作品。

顧景舟，亦名顧景洲，宜興上川埠上袁村

製壺傳承與工具

（上）很多製壺工具由工藝師根據每把壺的形狀要求自己製作。常用的工具有木搭子、轉盤、薄木板拍子、規車、牆車、鯊鮫刀、尖刀等。

（下左）顧景舟（畫面左）向弟子傳藝授道的珍貴照片。

（下右）紫砂壺的製作工具歷經演進，形成了獨特體系，數量大小有幾百種，質地有木、竹、銅、鐵、鋼、牛角、皮革、塑料等。顧景舟作壺的工具，不少於一百二十種。

（圖片提供／東方 IC）

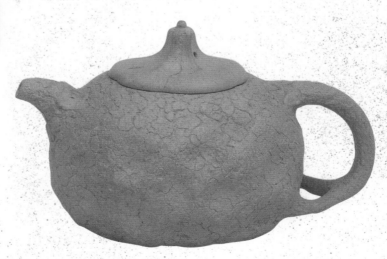

供春壺

顧景舟製作的這把供春壺，壺色淡雅，壺體的凹凸和紋理更為低調，精緻同時不失自然趣味。

人，一九一五年生於陶藝世家。自幼嗜好紫砂陶藝，曾隨祖母邵氏學藝。二十世紀三十年代曾受聘於上海的古董商，大量地製作仿古名作，鍛煉了技巧，開闊了眼界。

顧景舟優於同時期其他藝人之重要方面是其「注重文化修養」。他不但學習書法篆刻，也閱讀古典文學作品，對傳世的紫砂器有獨到的鑒賞能力。所以，其製壺格調高雅，具有文人風範和傳統內涵，講究形、神、氣，「不務妍媚而樸雅堅緻」。

顧景舟注重理論的探討，亦重視工具的改革，廣授門徒，將自己的經驗毫無保留地傳授給年輕一代。所以，新一代紫砂壺高手以及紫砂壺廠的負責人，多數出於他的門下。由於顧景舟在紫砂壺的創作和研究方面的貢獻，他被國家授予「中國工藝美術大師」稱號。有人把他和明代的時大彬並稱，譽之為「一代宗師」、「藝界泰斗」。

提壁壺（圖8.10）是顧景舟製壺工藝達到最

圖 8.10 顧景舟·提壁壺

提梁 以溫和弧線中和方形造成方稱，胎質純潔，毫中寓圓、剛柔並濟的效果。

壺身 壺肩展開，壺身卻又豐直收料製成，顆粒勻攏，形成明快微妙的線面組合。取消無雜質。色澤紫中多餘裝飾，凸顯本泛紅，樸素深沉。質之美。

壺質 以最上乘泥

壺蓋 凹陷部分的雙曲線設計，令蓋面呈現跌宕變化，看點增加。

壺流 修長微曲，與壺身曲線連貫一體，幾乎像是從壺身自然生長而出。

壺底 用稍微收攏的底部，縮小壺的底部，承托寬闊壺身，讓整體更顯輕盈活潑。

牛蓋蓮子壺

此壺亦出自顧景舟之手，蓋面呈拱橋狀，上有酷似牛鼻的圓孔，憨厚有趣。

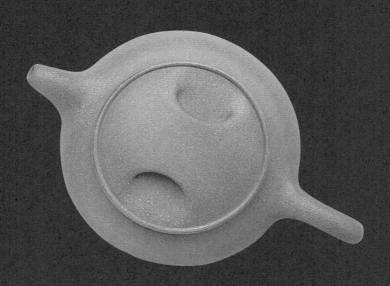

高水準的代表作，體現出一種堅實、內在之美。

矮僧帽壺（圖8.11）也是顧景舟手製，高
9.4cm，口徑6.1cm，壺底有方印陽文篆書「景
舟製陶」四字，現藏宜興紫砂工藝廠。「僧帽壺」
流傳多年，時大彬等壺手也都作過這個題材，但
顧景舟製作的「僧帽壺」工藝水準更高。若就技
術而言，已超過前人。顧氏這把「僧帽壺」比一
般的「僧帽壺」矮，但帽的形象更強。其線條流
暢，塊面整潔，勻挺精神，平穩莊重。

百果壺（圖8.12）是女陶藝家蔣蓉的作品，
高14cm，寬25cm，現藏宜興紫砂工藝廠。蔣
蓉，別名林鳳，一九一九年出生於宜興一個陶藝
世家。十一歲即開始製坯，八年之後，她製作
兩件作品，一是一雙犀牛，二是一塊螃蟹戲金魚
硯台，由她父親帶到上海給她的伯父看。她的伯
父是製壺名手蔣燕庭，當時在上海鐵畫軒為公司
做仿古紫砂器，一見十九歲的蔣蓉做出這兩件佳
作，馬上推薦給老闆，老闆也驚歎小姑娘有天

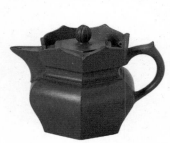

圖 8.12 蔣蓉·百果壺　　　　圖 8.11 顧景舟·矮僧帽壺

分，便叫蔣蓉到上海來。一九三九年，蔣蓉到了
上海，開始為公司仿製古代紫砂名作。她製作的
紫砂壺多被鈐上古代名人的印章出售。受伯父影
響，蔣蓉特別喜愛製作仿自然的壺，如蓮蓬、藕
段等。

一九五五年，蔣蓉進了宜興紫砂工藝廠，將
自己的一生都獻給了紫砂事業，和顧景舟同為中
國大陸紫砂工藝界的巨匠。她的紫砂壺作品，為
中國、東南亞、北美等地機構和私人收藏。

蔣蓉這把「百果壺」並不是她最好的作品，
她的壺還是以西瓜、荷葉最雅，但「百果壺」卻
可以見出她的構思特點。其壺嘴是藕節，壺把
是菱角，壺蓋是蘑菇，壺足是芋頭，還有一些瓜
子、花生之類，都像自然形，又皆適用。有時見
到蔣蓉的壺會忘記它是一把壺，而是在欣賞花果
禽鳥之生趣，並引起很多聯想。藝術作品中審美
的感覺固然重要，而聯想所引起的愉快亦是審美
的特徵。

也許是女性心理更細膩的緣故，清代楊鳳年善作花壺，現代的蔣蓉也善作花壺，二人同為紫砂藝術史上著名的女藝人，但蔣蓉的壺似比楊鳳年更細膩、更逼真。

荷花藕壺（圖8.13）也是蔣蓉的作品，高21.5cm，寬18cm，她巧妙地把藕芽作壺蓋，一根荷葉桿作把，一根荷葉桿作流，捲起的荷葉作流，既是一把壺，又是荷藕的工藝品。

竹簡茶具（圖8.14）是陶藝家李昌鴻、沈蓬華夫婦合作的作品，銘文是沈漢生刻。壺高10.6cm，杯高4.9cm，現藏宜興紫砂工藝廠。

竹簡就是古代的書籍。古人無紙，把文字寫在竹片上，串起來便是書。一九七二年，中國山東臨沂銀雀山出土了四千多根竹簡，皆是先秦書籍，其中有一部是失傳了一千七百多年的《孫臏兵法》。以後，考古學者又陸續在甘肅的額濟納河流域發掘了兩萬根竹簡，其中有些簿冊出土時編繩尚未爛掉，還保存著簿冊當時的原貌，其

圖8.14 李昌鴻、沈蓬華·竹簡茶具　　圖8.13 蔣蓉·荷花藕壺

形就和李昌鴻、沈蓬華合作的這把「竹簡壺」基本相同。不過，出土的竹簡大多是兩道繩束起來的，而這把「竹簡壺」當中只用一道繩。因為壺的高度有限，如用兩道繩就顯得不利落。壺把和紐又作竹節形，口和蓋圓形，壺方形，一壺之中方圓俱有。又據作者云：「以竹簡——古代的書作壺的造型，寓意壺中不只是茶，更是豐富的知識。」況且，書和壺都是文人所需要的。

壺上「竹簡」由紫砂雕刻家沈漢生仿漢代竹簡文字體刻《孫臏兵法·擒龐涓》片段。孫臏和龐涓都是戰國時人，早年同師學習兵法。後來，龐涓被魏惠王任命為將軍，出於嫉妒而欲加害孫臏。孫臏差一點被殺，被削去雙腿。孫臏後來投齊，被齊威王委任為軍師，用計擒龐涓而殺之。

作者自云在此壺上刻《擒龐涓》之文，意在勸導飲者，更寄語同行藝人切勿嫉才妒能，用心可謂良苦。這套茶具因形式古雅而新穎，寓意深刻而切實，曾在一九八四年萊比錫國際博覽會上

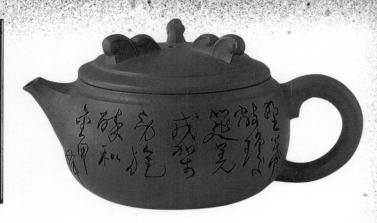

此壺也是李昌鴻與沈蓮華伉儷的合作結晶，刻有唐代詩人盧綸《塞下曲》之四的詩句：野幕敞瓊筵，羌戎賀勞旋。醉和金甲舞，雷鼓動山川。

此三件皆為蔣蓉代表之作，是對自然元素的極致模仿又有巧妙取捨。

156

獲得國際金獎。

製者李昌鴻，一九三七年生，一九五五年進紫砂工藝廠，拜顧景舟為師，在色泥的運用方面有獨到之處。多與夫人沈蓮華合作，累有佳作問世。沈蓮華，「蓮」與「巨」同音，有時也作巨華。一九四〇年生，與李昌鴻同入顧景舟門下。她敢於大膽嘗試運用紋泥、貼塑等新工藝於紫砂壺上。沈漢生字石羽，紫砂工藝以刻陶著名。曾隨范澤林學習刻陶，後得著名藝人任淦庭賞識。奔月壺（圖8.15）也是沈蓮華的作品，取材於嫦娥帶玉兔奔月的民間傳說。

梅椿壺（圖8.16）是女陶藝家汪寅仙的代表作，高14.2cm，現藏宜興紫砂工藝廠。此壺底有方形篆書陽文「汪寅仙」印章。以梅椿形製壺，古已有之。當代繼承傳統作梅椿壺者，以汪寅仙為最出色，她擅於在繼承傳統的基礎上加以變化。這整個壺就像老梅古幹上的一段，而老幹上又發出幾枝小梅枝——幾朵已開、半開、

圖 8.17 顧紹培·高風亮節壺　　圖 8.16 汪寅仙·梅椿壺

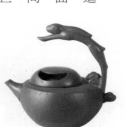

圖 8.15 沈蓮華·奔月壺

含苞的梅花。壺把似一彎曲的梅枝，流亦然。梅花敢於抗寒禦雪，若正直文人之品格，故以梅椿形作壺也同受文人歡迎。製者汪寅仙，一九四二年生，先後隨吳雲根、朱可心、裴石民、蔣蓉諸名師學藝。受朱可心傳授最多，影響也最大。後又得顧景舟悉心指教，技藝大增，作品能兼及各派之長。除了最得意的梅椿壺外，她還製作翠柏壺、束柴三友壺、提梁壺等。

高風亮節壺（圖8.17）是顧紹培的作品，高17cm，寬14.7cm，現藏宜興紫砂工藝廠。壺以竹竿組成，當中以一小竹節捆起。流、把皆似竹竿。比起竹段壺，五竹壺又是一番情趣。壺的一側刻「高風亮節」、「戊辰年紹培製陶、石羽題」。下鈐小印「石羽」另又有印「顧紹培製」、「顧」、「紹培」。

顧紹培，一九四五年生，一九六一年師從著名紫砂壺藝人陳福淵，後又得顧景舟指點。其製作精緻，變化多端，一九八四年設計製作的「紫

砂百壽瓶」，曾獲萊比錫國際博覽會金獎。

源泉茶具（圖8.18）是鮑志強、劉建平合作的作品。壺高12.8cm，口徑4.6cm，杯高6.2cm，口徑6.2cm，現藏宜興紫砂工藝廠。

壺以古代書簡形式為之。色澤白中泛黃，有古舊書籍的味道。壺體似一卷捲起的書簡，壺把則似半開之書簡，構思巧妙新穎，工藝亦佳。取名「源泉」，意為書籍乃知識的源泉，可涵養人的精神，而飲茶可營養人身。

壺上用漢簡隸體刻唐代盧仝《走筆謝孟諫議寄新茶》詩中片段：「一碗喉吻潤，兩碗破枯腸，三碗破孤悶（按盧仝原詩歌作：兩碗破孤悶，三碗搜枯腸），唯有文字五千卷。四碗發輕汗，平生不平事，盡向毛孔散。五碗肌骨輕。六碗通仙靈。七碗吃不得也，唯覺兩腋習習清風生。」

作者之一鮑志強，一九四六年生於宜興，十三歲始學刻陶，曾得著名陶刻藝人任淦庭指教，一九七五年進入當時的中央工藝美術學院進

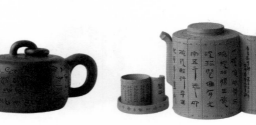

圖8.20 呂堯臣·松風竹爐壺　　圖8.19 鮑志強·碩圓壺　　圖8.18 鮑志強、劉建平·源泉茶具

修陶瓷設計。鮑志強聰敏強幹，能博採眾長，陶刻作品雄渾豪放，刀法瀟灑利索，製壺作品圓潤渾樸。

劉建平，一九五七年生，所製「富貴茶具」曾獲全國陶瓷設計評比一等獎。

碩圓壺（圖8.19），鮑志強製作並刻字，高10cm，口徑8.2cm。這把壺以圓潤、肥碩、渾厚見稱，似中唐宮中美女，梅妃見之，當呼為肥婢也；又似蘇東坡書法，肉多筋少，然神韻不減。鮑志強長於刻字，故在壺身上刻滿了字，內容是范仲淹所作《和章岷從事鬥茶歌》：「年年春自東南來，建溪先暖冰微開。溪邊奇茗冠天下，武夷仙人從古栽。新雷昨夜發何處，家家嬉笑穿雲去。露芽錯落一番榮，綴玉含珠散嘉樹。終朝採掇未盈襜，唯求精粹不敢貪。研膏焙乳有雅製，方巾圭㫬圓中蟾」。草書飛動而有氣勢。

松風竹爐壺（圖8.20）是呂堯臣的作品。壺高11.7cm，口徑8.3cm，杯高4.2cm，寬5cm，現

藏宜興紫砂工藝廠。壺上刻「松風竹爐，提壺相呼。堯臣作」。這是宋代蘇東坡的名句，壺名取「松風竹爐」蓋因於此。此壺實為壺杯結合一體式，壺形似一火爐。其上為壺，其下四塊空檔，正好可以裝下四個杯子。壺杯皆呈鐵栗色，選泥細膩匀淨，製作工藝高妙精細。

作者呂堯臣，一九三九年生，曾師從著名藝人呂雲根，所作紫砂壺款式古樸新穎，構思別具一格。他尤善於用各色泥造出壺中的雲紋、冰紋以及各種裝飾紋樣，功欺造化，巧奪天工。

另一位工藝美術師何道洪也善於造壺杯組合式壺，形式類此而又小有變化，在海外市場頗受歡迎。何道洪的組合壺見圖8.21。

臥虎壺（圖8.22）是高海庚的作品，通高8cm，現藏宜興紫砂工藝廠。整個壺形似一臥虎，虎頭張大口銜著壺嘴，壺體前方後圓，似臥虎的變體；外方內圓的壺把似一虎尾。紐又為一虎形，虎臥地回首，其視眈眈。器體似一大獸，器紐似一小獸，在商周青銅器中最常見。高海庚在繼承古代傳統的基礎上，創造出具有現代美感的紫砂器來，其古拙雖不足，玲瓏奇巧卻有餘，壺的色澤呈絳紫，其上染有桂花砂，有沉著剛毅之感。

製者高海庚，生於一九三九年，師從顧景舟，一九六〇年被選送到當時的中央工藝美術學院專修造型設計。

曼生提梁壺（圖8.23）是周桂珍的作品，高32cm，口徑13.3cm。

壺的造型仿陳曼生十八式之一，簡潔古樸，但大方高雅。器身呈淺土黃色，上刻：

世事從來假復真，大千俱是夢中人。
一燈如豆拋紅淚，百口飄零縈紫城。
寶玉通靈歸故國，奇書不脛出都門。
小生也是多情者，白酒三杯弔舊村。

一九八五年十二月，予赴蘇聯鑒定《石頭記》乾隆抄本，歸後李一氓賜詩為賀，即次原韻。寬堂馮

和章岷從事鬥茶歌

范仲淹（九八九—一〇五二）字希文，北宋政治家、文學家。宋太祖趙匡胤在建隆年間於建安設置北苑貢茶制度，范仲淹即生活在貢茶走向興盛的年代，他的《和章岷從事鬥茶歌》（左圖），甚至早於歐陽修、蔡襄等人的鬥茶詩，反映了北宋初、中期從上層到民間對茶事的熾熱追求。

圖 范仲淹《和章岷從事鬥茶歌》（清咸豐刊本）

圖 8.22 高海庚・臥虎壺

圖 8.21 何道洪・組合壺

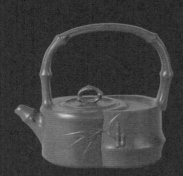

圖 8.24 鮑正蘭・韻竹提梁壺

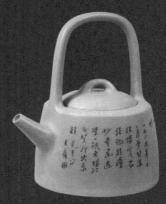

圖 8.23 周桂珍・曼生提梁壺

圖 8.26 徐秀棠・供春搏壺像

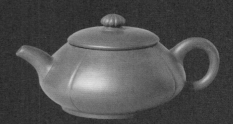

圖 8.25 徐漢棠・菊蕾壺

其庸。

馮其庸是已故紅學家，對紫砂壺亦有特別愛好。壺上字是陶刻家徐秀棠所刻。

周桂珍，女，一九四三年生，師奉王寅春、顧景舟，又與其夫高海庚互相切磋，其作品或仿古，或創新，皆神韻飄然、意境深遠。

韻竹提梁壺（圖8.24）是鮑正蘭的作品，高13cm，寬15cm，現藏宜興紫砂工藝廠。

其壺身似兩個竹段合在一起，一竹段凹曲卡在另一竹段上，似兩段，又一體。中竹段上又塑兩根小竹枝，幾片竹葉，也將兩竹段連起來。提梁、紐、嘴皆作竹帶狀。工藝精巧，泥質細潤，色澤栗紫清秀。造型統一中見變化，變化中見統一。上下印襯，均勻和諧，紋理清晰，明暗分明。神韻、形態、色澤、理趣等俱佳。

鮑正蘭，一九五三年生，師從呂堯臣、周桂珍，曾進當時的中央工藝美術學院進修。

菊蕾壺（圖8.25）是徐漢棠的作品，高

蟠柄三足壺

此壺為周桂珍與高海庚合作的作品，將中國古代傳說中沒有角的龍——「蟠」用作壺把裝飾，輔之以三足樣式，令整壺呈現懸浮動盪趣味。環紐設計、外翻口沿、溜肩和扁鼓腹的組合也是異常和諧。

8.5cm，口徑7.5cm，現藏宜興紫砂工藝廠。壺似菊蕾，但又不甚似。仿自然形的作品有的仿得逼真，如梅椿、竹段、佛手、虎、魚等；有的只是借自然形而變化，如繪畫之大寫意。這把菊蕾壺紐似菊蕾，壺身只取菊的大概，又似筋紋形，加圈足，把和嘴也沒有仿自然。

修養不高和技巧生硬的製作者，往往會把仿自然做成僅有外形而無神韻的雕塑。徐漢棠這把菊蕾壺也屬傳統題材，但他去繁就簡，略賓強主，把壺的本質突出出來，看似尋常卻奇崛。

徐漢棠，一九三三年出生於紫砂世家，二十世紀五十年代初即拜顧景舟為師，為顧氏第一弟子。其弟徐秀棠也是工藝美術師。

供春搏壺像（圖8.26）是徐秀棠的作品。這不是一把壺，而是紫砂塑像，高24.3cm，寬95cm。前面已介紹，供春被陶人奉為紫砂壺創造者的始祖，他是明代正德年間進士吳頤山的書童。畫家選王維為「南宗畫」的始祖，書法家選

王羲之為「南派書」始祖，王維是尚書右丞，王羲之是右將軍，門派源頭非常光彩。而供春只是一個書童，紫砂陶人卻奉為始祖，可見陶人之樸實。

這尊供春像顯然繼承了天津「泥人張」的傳統和樣式，但又不同於「泥人張」，不是形不似，而是神韻不似（神韻指作品的神韻，而非人物的神韻）。「泥人張」具有濃厚的鄉土氣、民間氣，而此像則不那麼鄉土氣，但增加了高雅氣，介於民間和專家之間，這與徐秀棠本人的經歷和修養有密切的關係。

徐秀棠，一九三七年生於宜興，一九五四年隨著名刻陶藝人任淦庭學習刻陶裝飾技藝，後在「泥人張」（張景祐）工作室學習民間泥塑，回到宜興後一直從事陶塑藝術，為宜興紫砂雕塑的一代名手。

牡丹瓶（圖8.27）是任淦庭的作品。瓶上刻牡丹小鳥，銘文曰：「鳥鳴花放。公元一九五九年

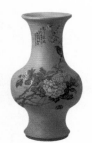

圖 8.28 汪寅仙（張守智設計）・曲壺　　　　圖 8.27 任淦庭・牡丹瓶

三月，七十一老人，缶碩畫並刻於蜀山。」印：「任氏」。此瓶高35cm，口徑13cm，現藏宜興紫砂工藝廠。瓶上牡丹小鳥屬半工半寫意性質，他寫畫好之後，再施以利鈍粗細、輕重緩急之刀法，刀隨畫出而又不囿於原畫，具有刀味感。一般人常說是「以刀代筆」，其實，真正的陶刻高手，正要顯示出刀的效果，見出用刀時的心境。若一味再現原畫，而克制用刀的感情，那只是刻的畫，「刻」成為畫的附庸，而非獨立的藝術了。

任淦庭（一八八九—一九六八）十五歲跟隨宜興有名的雕刻劃家盧蘭芳學習紫砂刻劃裝飾工藝，出師後即在吳德盛陶器店以雕刻作畫為生，成為紫砂刻劃裝飾家，在陶刻藝術史上有重要地位。

曲壺（圖8.28）是張守智設計，汪寅仙製成的。壺高17.4cm，口徑10.1cm，現藏宜興紫砂工藝廠。曲壺是由一條曲線旋轉而成，從壺口一端到另一端，再到提梁、到腹壁、到壺底、到壺

當中國紫砂遇到意大利純銀

中國特有的紫砂文化和製造工藝，也會為西方國家的藝術家、製造商汲取和借鑒。意大利銀器餐具界的製造商 Alessi，便曾用意大利純銀，配合中國紫砂製成茶具。其中純銀部分由 Alessi 製作，紫砂部分交給中國匠人，表達出頗有衝撞感的藝術之美。

（圖片提供／東方 IC）

流，一氣呵成。其構思來源於對蝸牛的觀察，從蝸牛的爬行狀態中總結提煉出適合於壺體的流動的線面。曲線所形成的整體對比，提梁至蓋之間是個空間，這空間也是壺的一部分，在書法和繪畫中叫「布白」、「計白當黑」。壺的下部分是實的，實際上外實內空。

傳統砂壺大多顯示出靜態或平態之美。而曲壺則顯示出動態之美。曲壺雖從蝸牛爬行的自然形態中得到啟示，但作者思想中受到西方造型藝術形式的影響亦不可忽視。西方國家尤其是德、英等國的瓷器設計多動勢。曲壺的設計者張守智當時是中央工藝美術學院教授，既注重研究中國的傳統陶藝，同時也大量接觸西方的設計樣式，這是宜興陶瓷藝人很難做到的。

自國內高等學校重視紫砂壺設計以來，一批高級知識分子參與研究設計，他們見識廣博、理論精深，引進了一批西方的造型形式，尤其是出現了一批「動美」的作品，開闊了紫砂藝術史上

的新局面。這批「動美」的作品為數不少，曲壺只是其中之一。

「人事有代謝，往來成古今」。古人的成就代表著過往，老一輩藝術者的成就則代表著即將過去的時代，唯年輕人可展向未來更加美好的光景，創造更瑰麗的紫砂世界，而這也是筆者對紫砂壺藝術傳承者的期許……

餘韻

前面提過，一代代畫家差不多都涉足過紫砂壺之製作，他們或親自設計樣式，或為之題字、題畫。這裏再補充幾幅圖片，以證明紫砂壺一直和文人有著不解之緣。

三腳瓜形壺（圖8.29），高小宇製，李可染為之題，上書「玉壺春，可染題」。李可染為江蘇徐州人，當代山水畫家。

十牛蓋壺（圖8.30），佚名製，啓功題，上書「佳名傳曼生。啓功題」。啓功是學者、書畫鑒定家與書法家。

泉生壺（圖8.31），佚名製，關良畫，壺上畫戲劇人物，題「乙丑，關良」。關良是廣東番禺人，當代畫家。

方壺（圖8.32），華君武畫。華君武是當代漫畫家，曾任中國美術家協會副主席。

紫韻壺（圖8.33），馬金陵製，劉海粟題：「紫韻。劉海粟九十八歲」。劉海粟是美術教育家、畫家。

圖 8.31 泉生壺

圖 8.29 高小宇·三腳瓜形壺

圖 8.32 方壺

圖 8.30 十牛蓋壺

圖 8.33 馬金陵·紫韻壺

 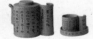
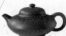 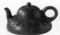 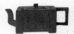 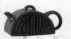
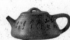 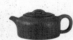 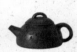 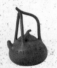
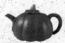 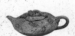 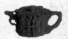 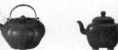
 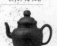 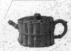
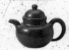 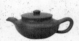 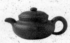

F

▶范大生

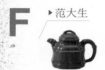

P140 四方隱角竹頂壺

G

▶高海庚

P160 臥虎壺

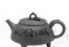

P161 螭柄三足壺

▶高小宇

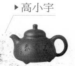

P165 三腳瓜形壺

▶高莊

P149 提璧壺

▶顧景舟

P150 鷓鴣壺

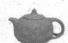

P151 供春壺

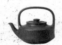

P152 提璧壺

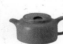

P153 牛蓋蓮子壺

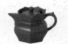

P154 矮僧帽壺

▶顧紹培

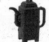

P157 高風亮節壺

H

▶何道洪

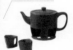

P160 組合壺

▶胡耀庭

P135 秤砣方壺

▶黃玉麟

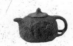

P53 仿供春樹癭壺

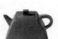

P127 方斗壺

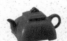

P130 孤菱壺

▶惠孟臣

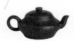

P81 扁鼓小壺

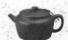

P83 朱泥圓壺

J

▶蔣蓉

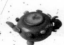

P154 百果壺

P155 荷花藕壺

P156 枇杷擺件

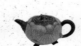

P156 蓮花茶壺

P156 蛙葉碟

L

▸李昌鴻

P155 竹簡茶具

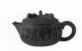

P156 五朝文化組壺之唐詩壺

▸李茂林

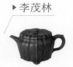

P59 菊花八瓣壺

▸李仲芳

P75 觚稜壺

P75 扁圓壺

▸劉建平

P158 源泉茶具

▸呂堯臣

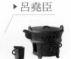

P158 松風竹爐壺

M

▸馬金陵

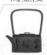

P165 紫韻壺

P

▸潘持平

P147 亞明壺

▸潘虔榮

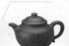

P96 蓮子大壺

▸裴石民

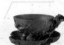

P95 聖思桃形杯托杯

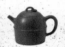

P144 串頂秦鐘壺

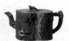

P146 松段壺

Q

▸瞿應紹

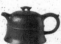

P116 漢鐘壺

R

▸任伯年

P132 刻花提梁壺

▸任淦庭

P162 牡丹瓶

S

▸邵大亨

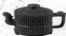

P119 太極八卦壺

P120 魚化龍壺

▸邵六大

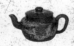

P53 仿供春樹癭壺

▸邵茂林

P94 平肩如意壺

▸邵文銀

P79 圓珠壺

▸邵旭茂

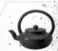

P97 提梁壺

▶邵友蘭

P115 三元式懸膽壺

▶邵友廷

P78 一粒珠壺

▶邵元華
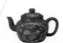
P100 外銷粉彩花卉紋壺

▶邵元祥
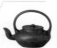
P79 鼓腹提梁扁壺

▶沈蓬華

P155 竹簡茶具

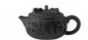
P156 五朝文化組壺之唐詩壺

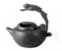
P157 奔月壺

▶申錫
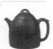
P115 鐘形梅花壺

▶時大彬
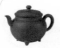
P66 三足如意紋蓋壺

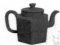
P69 六方壺

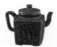
P69 紫砂胎紅雕漆執壺

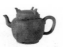
P70 鼎足蓋圓壺

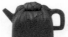
P70 寶誥壺

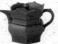
P70 僧帽壺

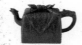
P71 鳳首印包壺

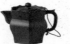
P71 高僧帽壺

▶時鵬
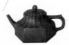
P57 水仙花六方壺

W ▶王南林
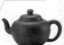
P96 大圓只壺

▶王寅春
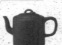
P145 素身直璧壺

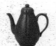
P146 高瓜形壺

PI47 亞明壺

▶汪寅仙

P157 梅樁壺

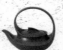
P162 曲壺

▶吳月亭

P120 八卦暖座壺

▶吳雲根
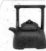
P145 提攀孤菱壺

X

▶項聖思

P95 桃形杯

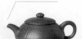

▶徐漢棠

P160 菊蕾壺

▶徐秀棠

P160 供春搏壺像

▶徐友泉

P76 異獸

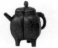

P76 仿古盉形三足壺

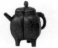

P77 三羊小水盂

Y

▶亞明

P147 亞明壺

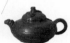
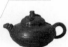

▶楊鳳年

P113 鳳捲葵壺

▶楊彭年

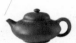

P108 合歡壺

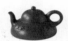

P109 斗笠壺

P109 半月瓦當壺

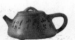

P110 瓢壺

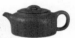

P110 仿古井欄壺

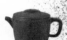

P110 筒形壺

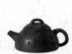

P111 半瓢壺

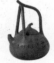

P111 瓢提壺

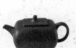

P112 柿形壺

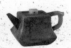

P112 紫砂胎包錫嵌玉壺

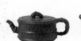

P113 竹段壺

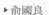
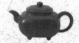

▶俞國良

P138 紅大傳爐壺

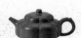

P139 六瓣梅花壺

▶韻石

P129 博浪椎壺

Z

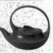

▶張守智

P162 曲壺

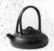

▶張熊

P130 提梁壺

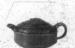

▶趙松亭

P122 竹節柿形壺

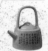

▶周桂珍

P160 曼生提梁壺

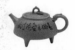

P161 蠅柄三足壺

▶朱可心

P147 高金鐘壺

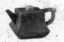

▶朱石梅

P148 彩蝶壺

P112 柿形壺

P112 紫砂胎包錫嵌玉壺

P115 鐘形梅花壺

▶其他壺作

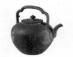
P52 吳經墓出土提梁壺

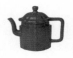
P83 葵花菱形壺

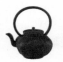
P87 堆雕菊花紋提梁壺

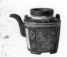
P88 彩釉壺

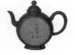
P94 元盛·圓月壺

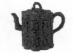
P94 玲瓏八竹壺

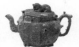
P97 六方獸紐壺

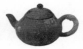
P97 梨形壺

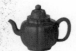
P98 抽角菱花壺

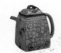
P98 琅彩漢方壺

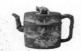
P99 粉彩山水竹節壺

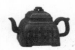
P99 觚菱方壺

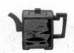
P99 泥繪開光壺

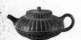
P100 合菊壺

P100 加彩壺

P100 外銷貼花六方壺

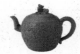
P100 外銷貼花富
貴多子紋獅紐壺

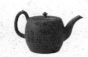
P100 英仿貼花人物壺

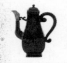
P100 德仿貼花壺

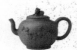
P100 荷蘭仿壺

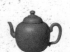
P102 乾隆御製茶
詩宜興壺

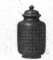
P102 乾隆御製
茶詩宜興茶葉罐

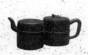
P116 子母壺

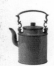
P123 拋光筒形壺

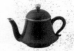
P123 外銷泰國
梨形磨光鑲金壺

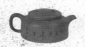
P165 十牛蓋壺

P165 泉生壺

P165 方壺

責任編輯　　沈夢原

書籍設計　　任媛媛

書　　名　　紫砂小史

著　　者　　陳傳席

出　　版　　三聯書店（香港）有限公司
　　　　　　香港北角英皇道四九九號北角工業大廈二十樓
　　　　　　Joint Publishing (H.K.) Co., Ltd.
　　　　　　20/F., North Point Industrial Building,
　　　　　　499 King's Road, North Point, Hong Kong

香港發行　　香港聯合書刊物流有限公司
　　　　　　香港新界大埔汀麗路三十六號三字樓

印　　刷　　美雅印刷製本有限公司
　　　　　　香港九龍觀塘榮業街六號四樓A室

版　　次　　二〇二〇年四月香港第一版第一次印刷

規　　格　　十六開（170×240mm）一九二面

國際書號　　ISBN 978-962-04-4560-6

© 2020 Joint Publishing (H.K.) Co., Ltd.
Published & Printed in Hong Kong

本書中文繁體版版由傳世活字國際文化傳媒（北京）
有限公司授權出版